百子纳福

张红燕 著

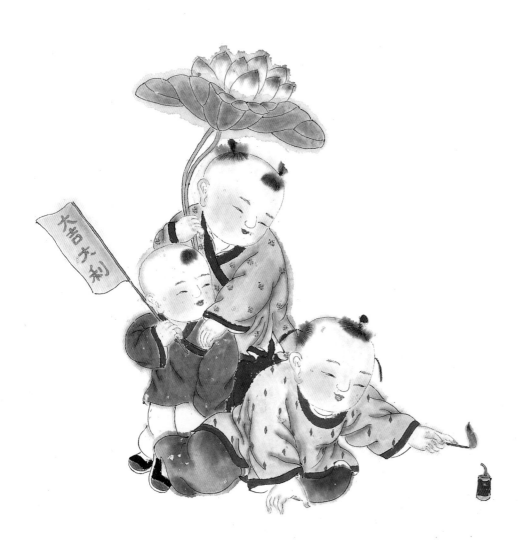

海峡出版发行集团
THE STRAITS PUBLISHING & DISTRIBUTING GROUP | 福建美术出版社
FUJIAN FINE ARTS PUBLISHING HOUSE

张红燕

字馨方，心方画馆主人。山东临沂市人，现居北京，现为中国美术家协会会员，中国工笔画学会会员，中国女画家协会会员，山东工笔画学会副秘书长，临沂市女书画家协会副主席。

由福建美术出版社出版的《吉祥百子图》《百子呈祥》等专著并在全国发行，作品曾在《美术》《美术报》《中国书画报》《羲之书画报》《鉴宝》《时代收藏》及中央电视台书画频道、国学频道等多家报刊媒体专题报道介绍，作品被中南海及各大艺术机构陈列收藏，并多次在北京、河南、山东、福建、广东、浙江、甘肃等地举办个展及联展，自 2012 年起连续在河南金帝等各大拍卖公司上拍，广受藏家喜爱。

2008 年，作品《沂蒙小调》入选中国美术家协会主办"首届线描艺术展"；

2008 年，作品《艳阳天》入选中国美术家协会主办"2008 全国中国画展"；

2008 年，作品《情结》获中国美术家协会主办"中国美协第三届中国画高研班结业作品展"优秀奖；

2010 年，作品《当年》入选中国美术家协会主办"首届现代工笔画大展"；

2011 年，作品《沂蒙记忆》入选中国美术家协会主办"第八届工笔画大展"；

2011 年，作品《沂蒙记忆》获中国文联，湖南省人民政府，中国美术家协会主办"第三届中国（湘潭）齐白石国际文化艺术节全国中国画展"优秀奖（最高奖）；

2011 年，童子系列专著《吉祥百子图》由福建美术出版社出版并全国发行；

2012 年，作品《沂蒙喜报》入选文化部，中国人民解放军总政治部，中国美术家协会主办"庆祝中国人民解放军建军 85 周年全国美展暨第 12 届全军美展"并在中国美术馆展出；

2012 年 9 月，由河南金帝拍卖有限公司主办，在河南金帝美术馆成功举办"'祈福迎祥·带福还家'张红燕作品展"；

2013 年 12 月，由李翔当代中国画工作室主办，临沂市美术家协会、临沂画院承办在临沂市博物馆举办"'百子呈祥'张红燕个人画展"；

2014 年 8 月，在山东莱西崔子范美术馆举办"百子呈祥——张红燕中国画精品展"；

2014 年，童子系列专著第二辑《百子呈祥》由福建美术出版社出版并全国新华书店发行；

2014 年 11 月，在山东烟台万光古玩城举办"百子呈祥——张红燕新作展"；

2015 年 8 月，作品《沂蒙喜报》入选文化部，中国文联，总政宣传部，中国美术家协会联合主办"纪念抗日战争胜利七十周年全国美展"并在中国美术馆展出；

2016 年 4 月，作品《沂蒙喜报》参加"沂蒙墨香·临沂市书画晋京展"并在中国美术馆展出；

2018 年 11 月，由北京博宝艺术网主办，在北京博宝美术馆举办"'百子呈祥'张红燕国画精品展"。

百子纳福

——谈女画家张红燕的作品

　　婴戏图是中国绘画的传统题材，历代传世作品中都有塑造和表现儿童天真可爱形象的，到宋代婴戏图已成为专门的画科，如宋代宫廷画家苏汉臣、李嵩等，明清时期又有新的发展，如陈老莲、仇英、华喦等，已达到了很高的艺术境界。百子纳福，作为传统的美好祝愿，体现了人们对幸福生活的憧憬和向往，表现了对儿童形象的呵护、重视、赞赏和人文关怀。

　　我的学生张红燕着力于婴戏系列的研究，她深得传统文化的滋养，修古人写形神之法，效前贤抒性灵之举，参禅学之养，汲取民间艺术之精髓，以慈母之心，写童子赤心。她笔下的儿童形象稚拙可爱、丰满俊秀、表情喜悦，动态传神富有情趣，神态各异，尽显孩童活泼烂漫之天性，作品线条流畅，设色淡雅，画面干净文气，用笔工细严谨，儿童或垂纶，或对弈，或嬉戏，或读书……皆真朴自在，生趣盎然，观之令人开心畅怀，不禁忆起那无忧无虑的童年时光。她的作品充满着特有的传统文化意蕴和社会文化内涵，以民间熟知的谐音、寓意、象征手法，营造出喜庆欢愉、欢乐祥和的稚子世界，并各取美名，以迎福祉！

　　红燕的婴戏系列已呈面貌，她画中所洋溢的祝福是自然的、真诚的，正是这种对生活和艺术的虔诚，让她得其至纯意境，体现和谐之美！

李　翔

（作者系全国政协委员，中国美术家协会副主席，国防大学军事文化学院美术系主任、教授）

2019 年 8 月 2 日

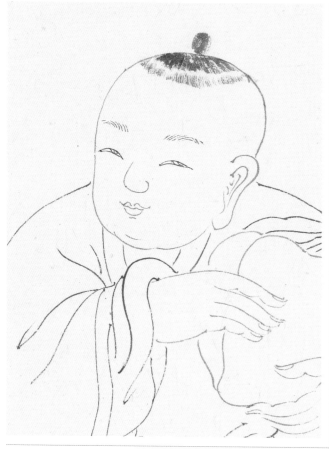

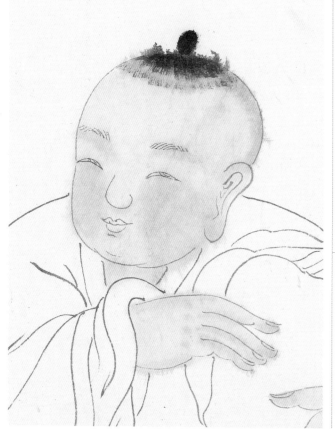

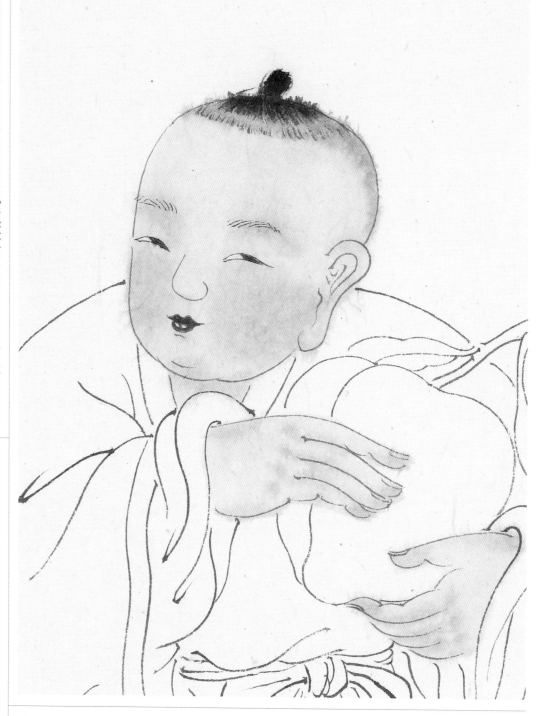

童子开脸的画法

1. 用硃磦和三绿调成肤色罩染童子面部，把童子的手也一起染上。

2. 胭脂加少量的藤黄调色，趁湿点染童子的眼窝、腮红，还有明暗部分。

3. 为了提亮童子的脸部，衬托童子的稚嫩皮肤，可以在童子的额头、鼻子、下颏三个部位点染白粉，这就是古人传统的"三白法"。

4. 趁湿重墨染童子的头发，淡墨和花青调色，在童子的头皮根部晕染。

5. 四个步骤必需一气呵成，等颜色完全干了以后，用硃磦点染嘴唇。

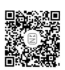

扫码看教学视频

童子红色衣服的画法

1. 用朱砂罩染童子衣服，注意控制水分。
2. 衣纹的皱褶处可用稍重的颜色或是硃磦提染一下。

扫码看教学视频

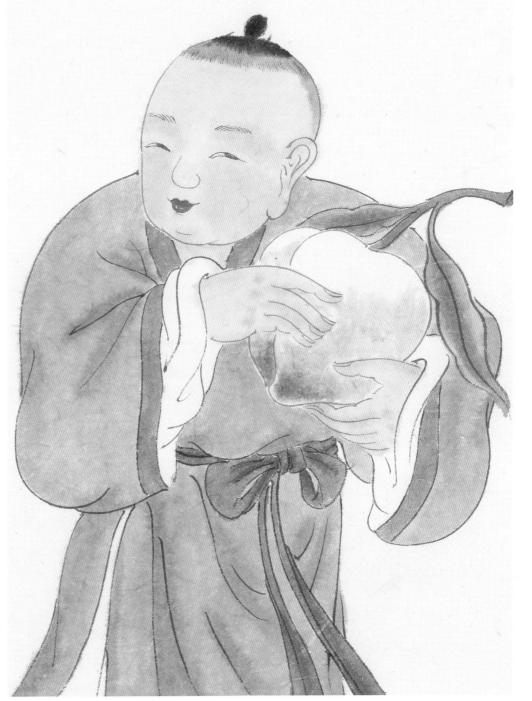

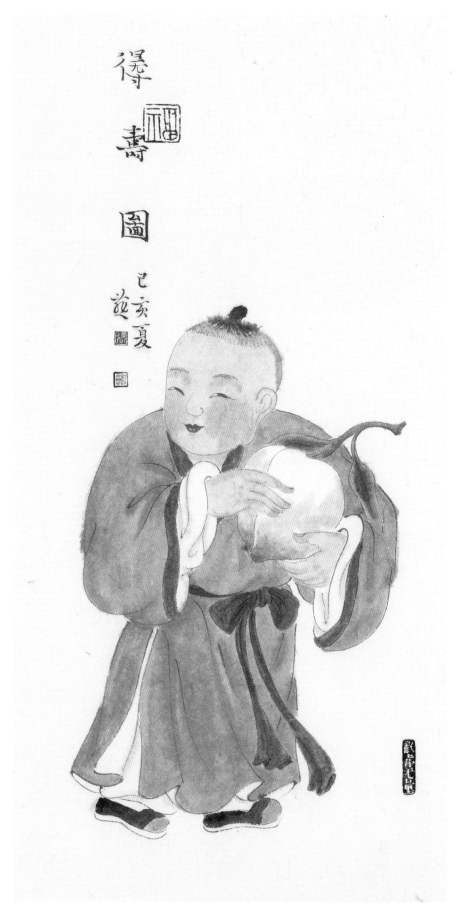

寿桃的画法

1. 用花青和藤黄调绿色罩染叶子，然后用花青晕染叶子的中间和枝干，表现阴暗关系，尖部可用赭石提染。

2. 用白粉平涂寿桃，趁湿用胭脂根据寿桃的结构来晕染寿桃的尖部，最后用稍重的胭脂提染寿桃的尖部。

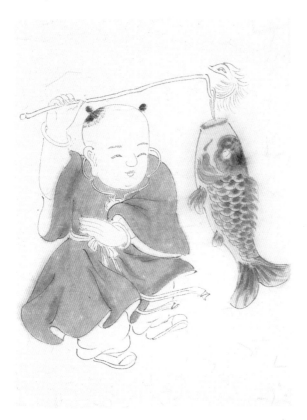

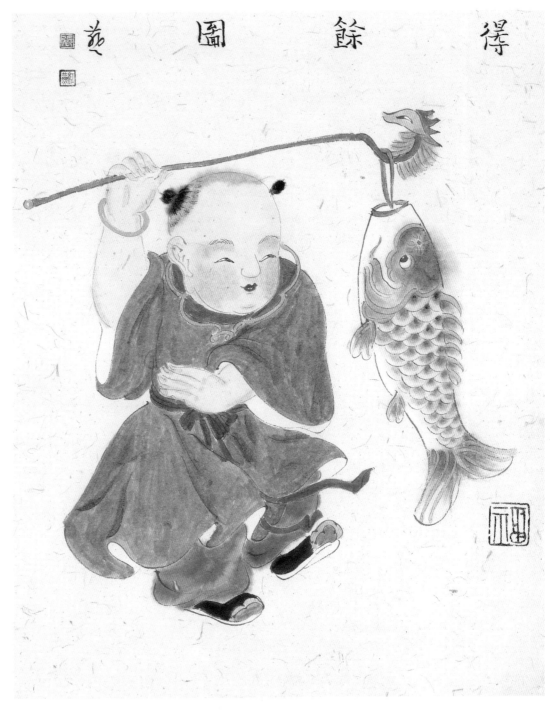

鱼灯的画法

1. 先用淡淡的藤黄染一遍鱼的身子。

2. 然后趁湿用胭脂分染鱼的鳞片和头部，可以多
 染几遍，根部再提染一下，鳞片根部颜色要稍
 微重一点，分出浓淡深浅，鱼头部的颜色也可
 以稍微重一点。

3. 趁湿用白粉把鱼的身子、嘴部、尾部、鳞片的
 尖部提染一下，一定要趁湿画出，这样颜色可
 以互相融合在一起。

4. 用藤黄把鱼鳞鱼翅的花纹强调一下，最后用三
 绿染鱼鳃。

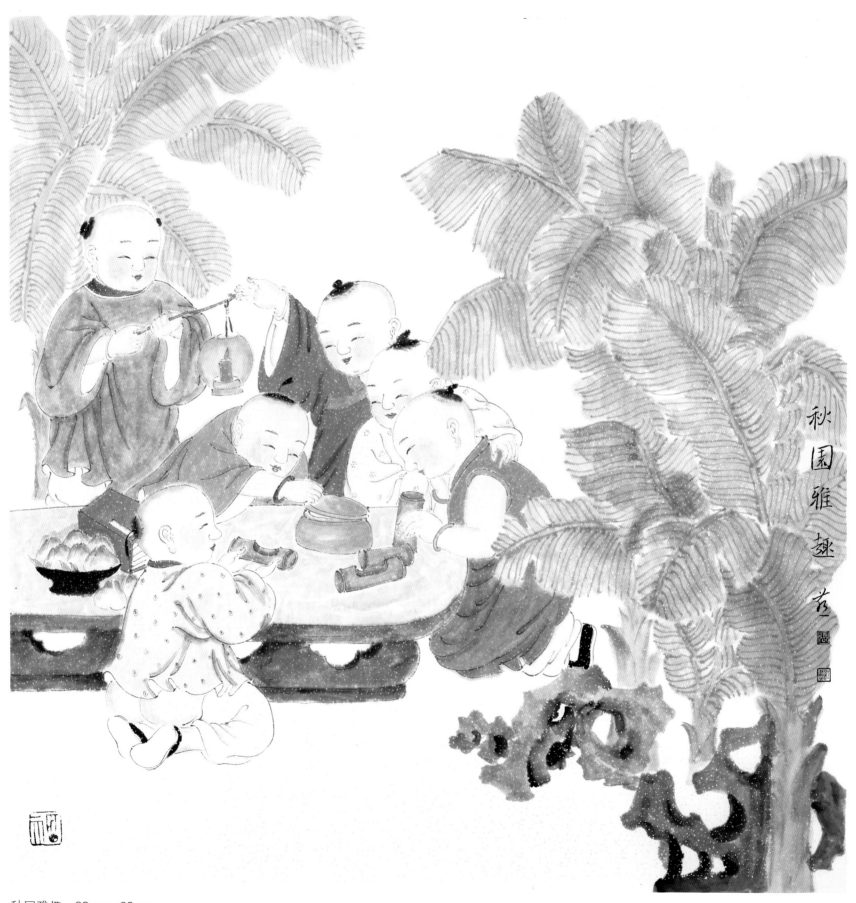

秋园雅趣　68cm×68cm

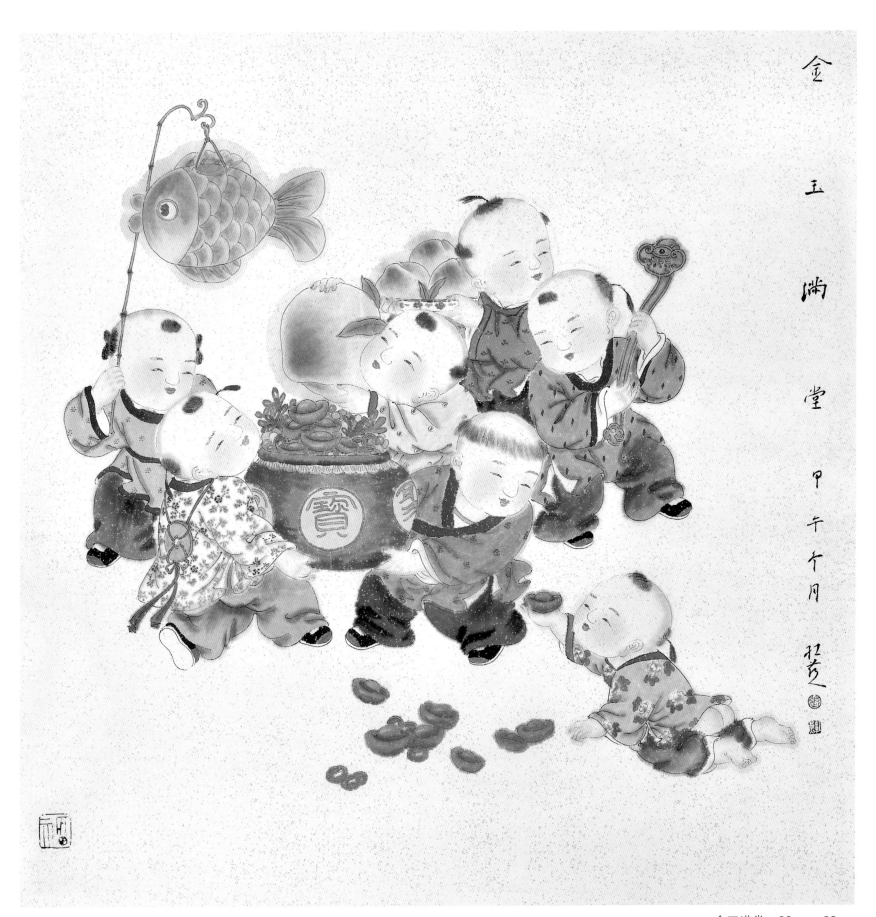

金玉满堂　68cm×68cm

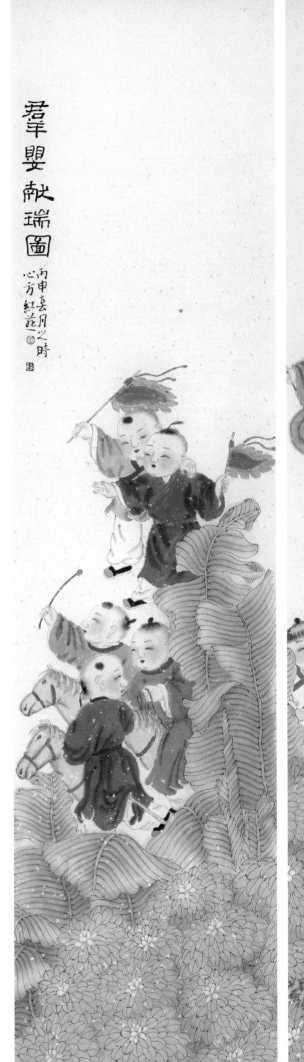

群嬰獻瑞圖
丙申春月之時
心方紀慈

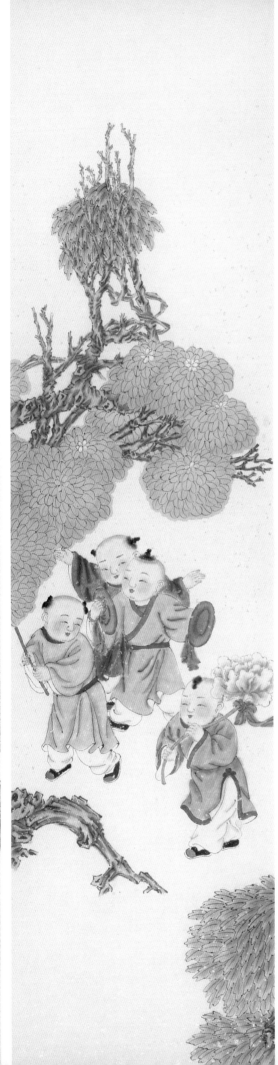

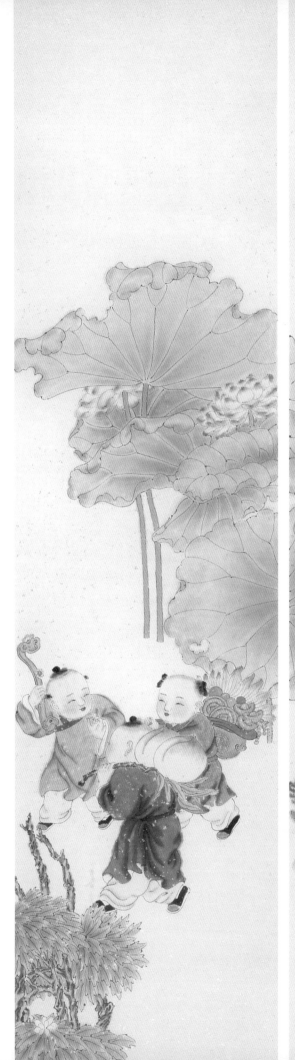
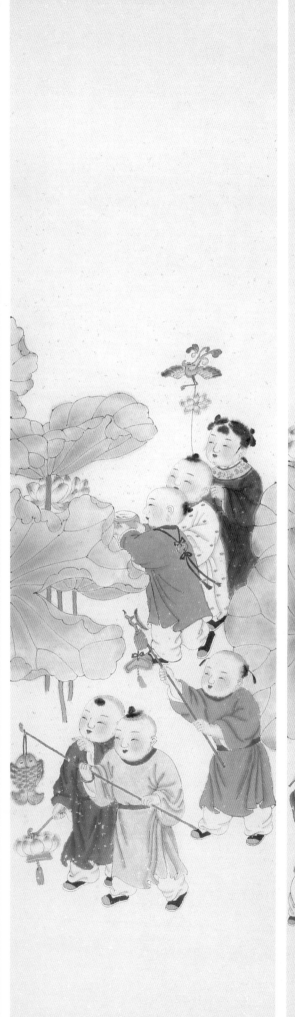
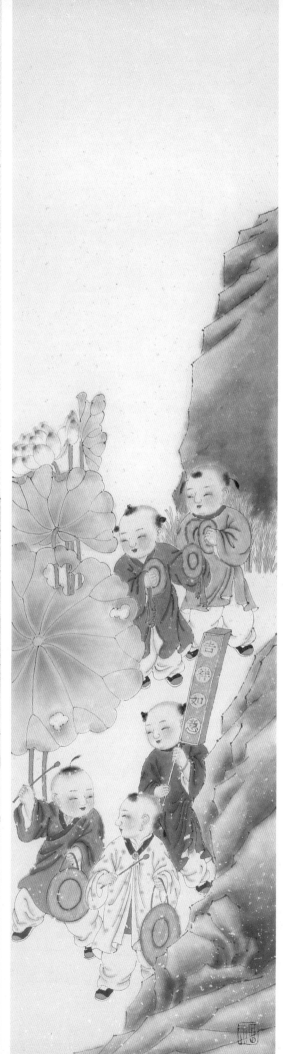

群英献瑞图　34cm×68cm×6

11

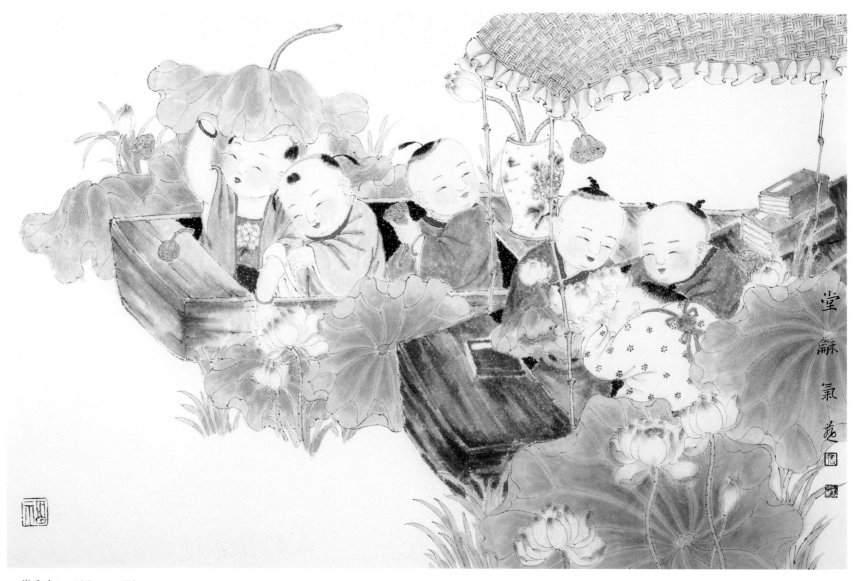

一堂和气　100cm×70cm

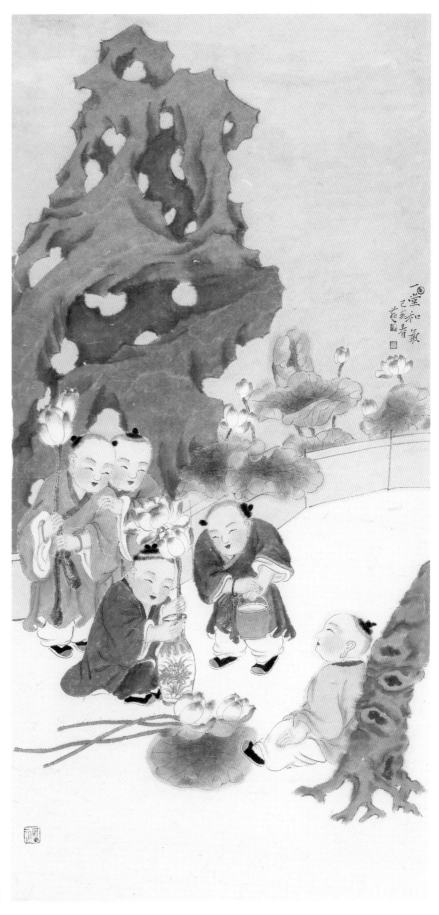

一塘荷气　69cm×138cm

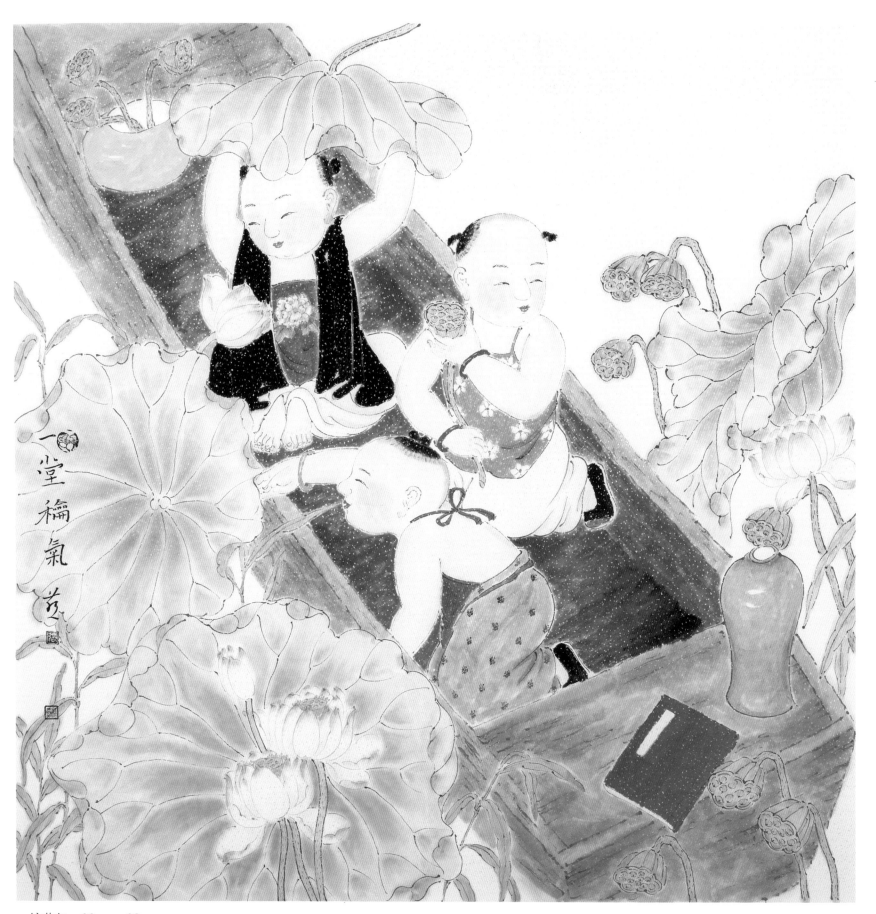

一塘荷气　68cm×68cm

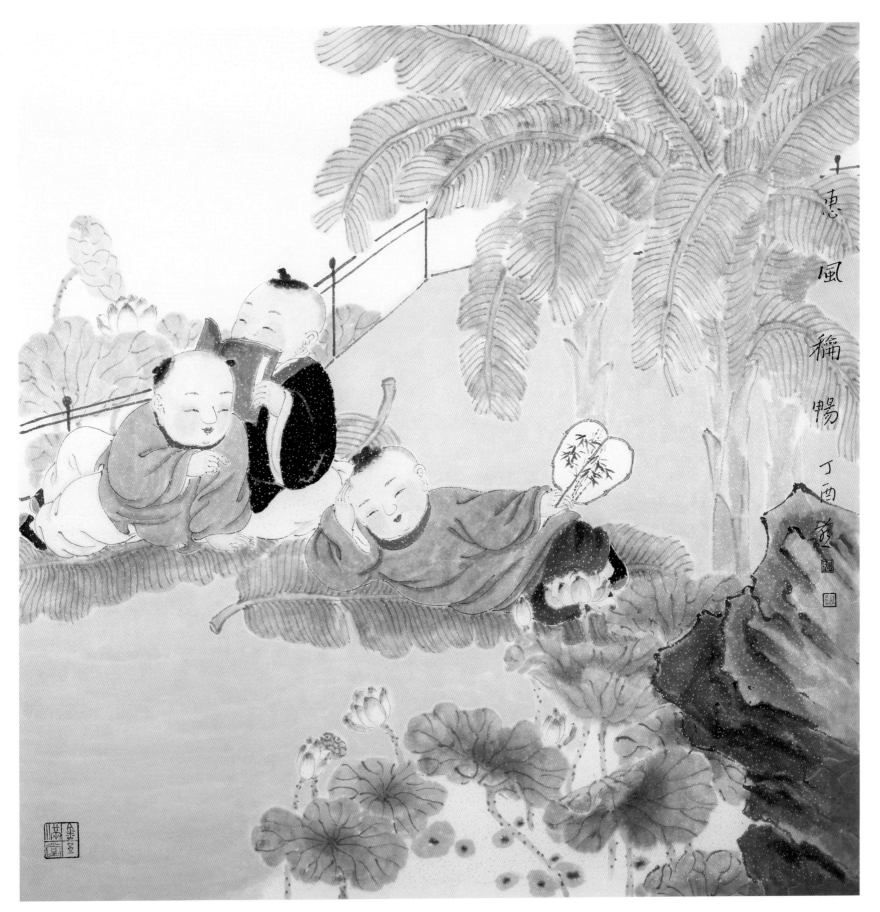

惠风和畅 68cm×68cm

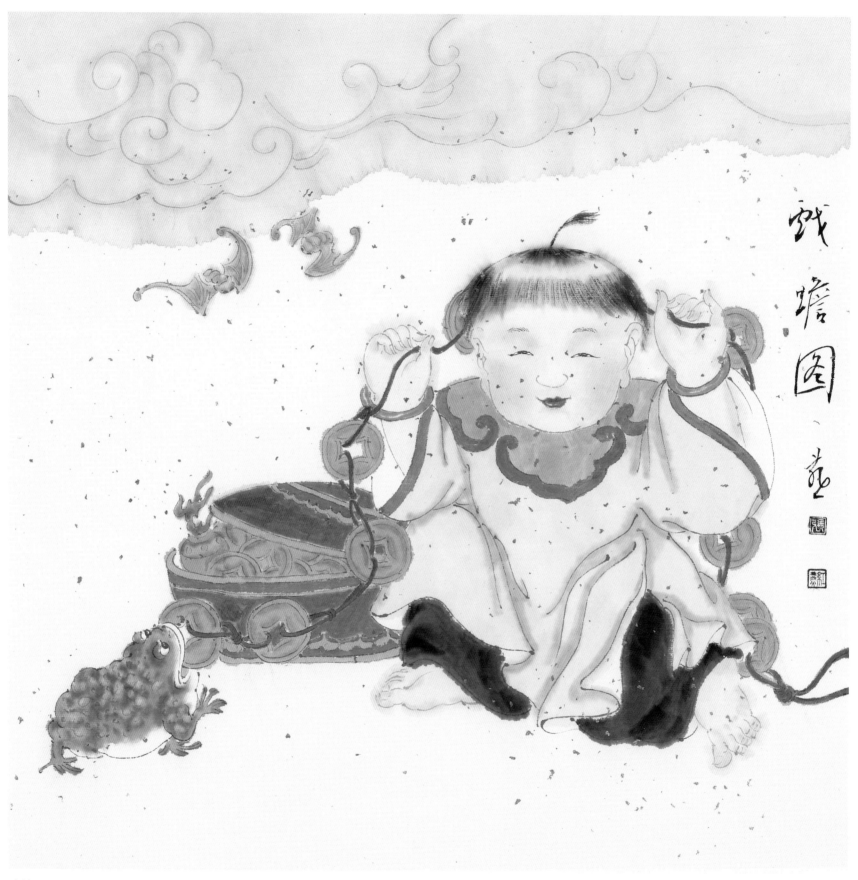

戏蟾图　50cm×50cm

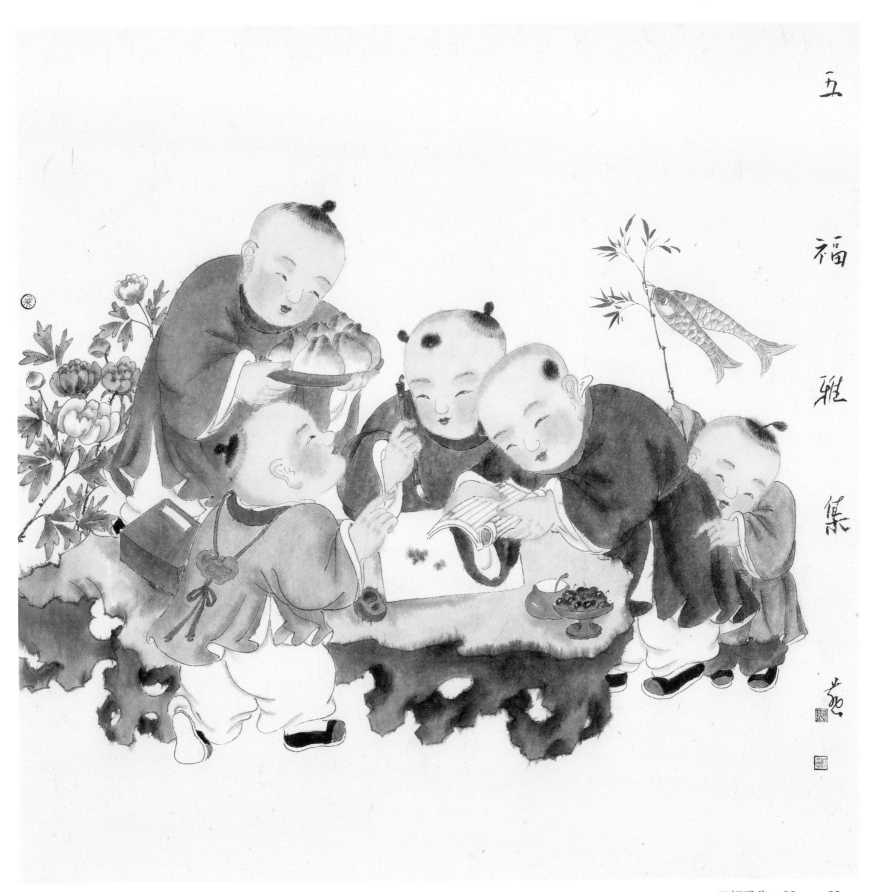

五福雅集　69cm×69cm

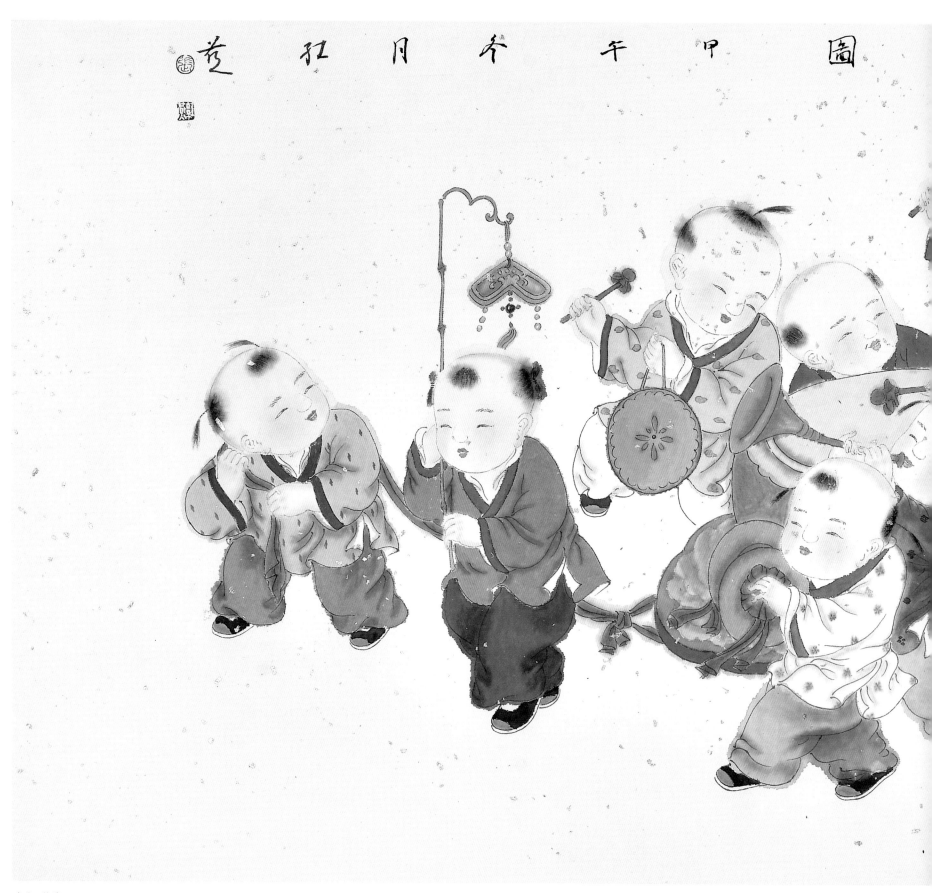

圖甲午冬月红芝

喜气满堂　50cm×110cm

堂 滿 家 喜

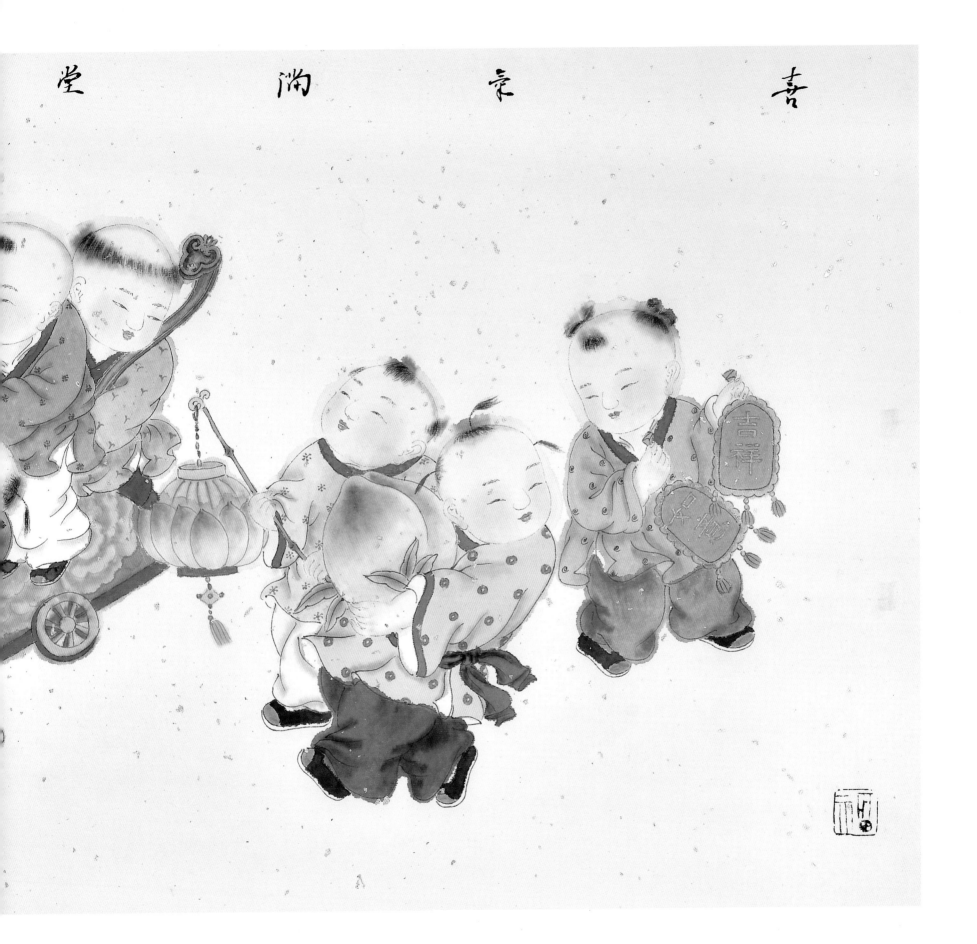

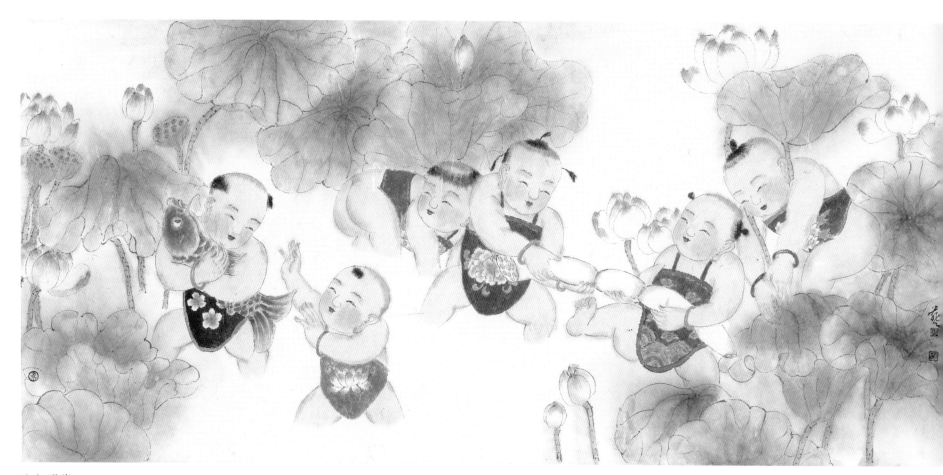

和气满堂　50cm×110cm

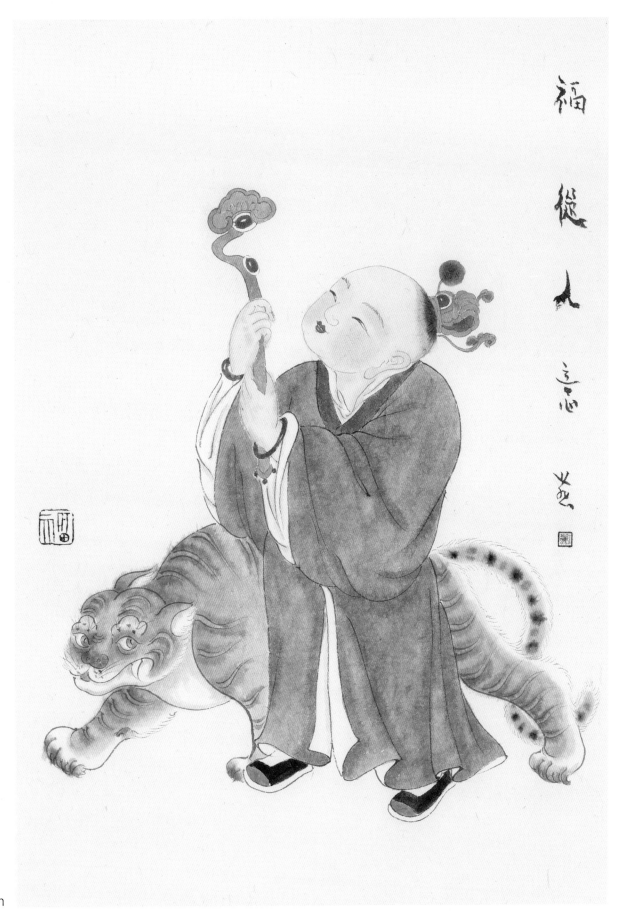

福从人意　48cm×68cm

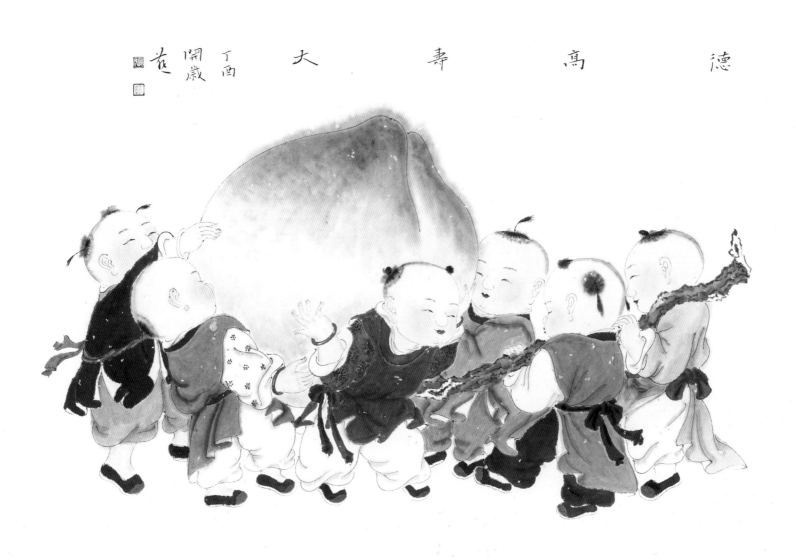

德高寿大　50cm×110cm

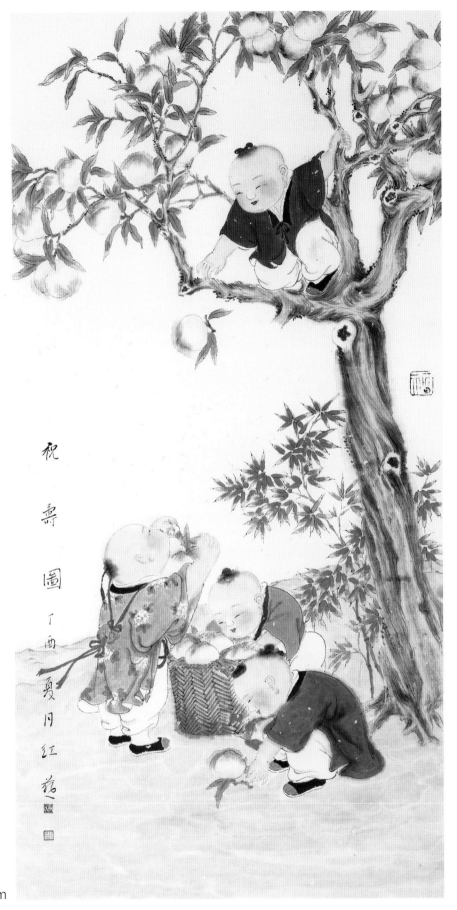

祝寿图　50cm×100cm

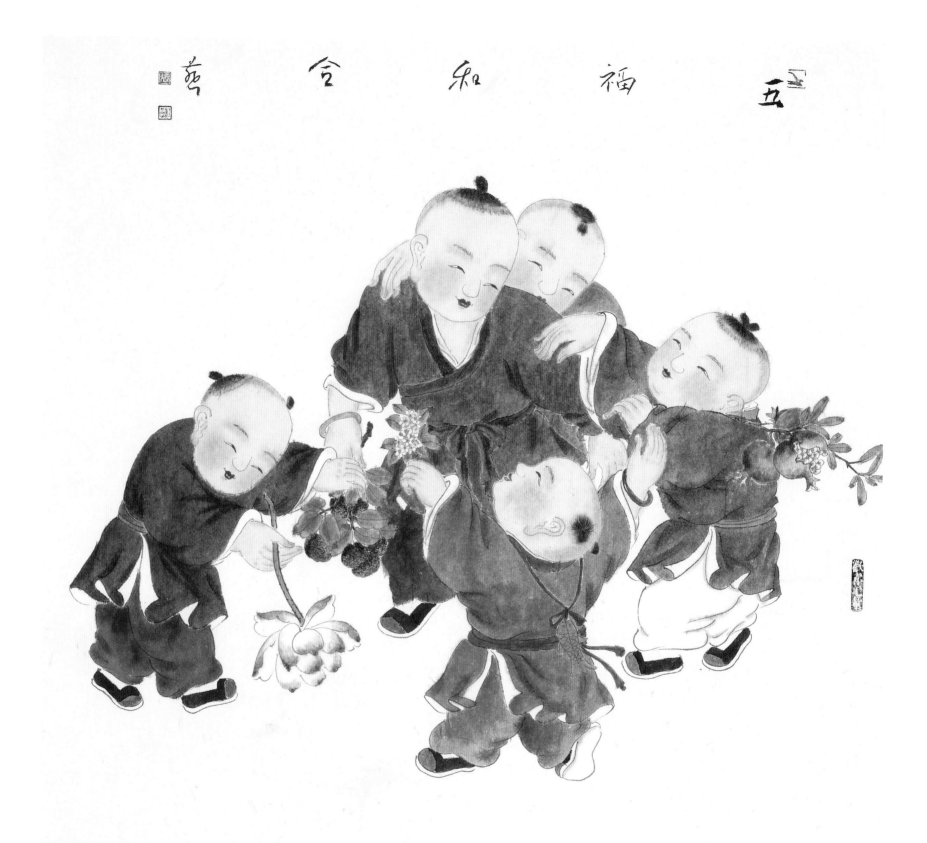

五福和合　69cm×69cm

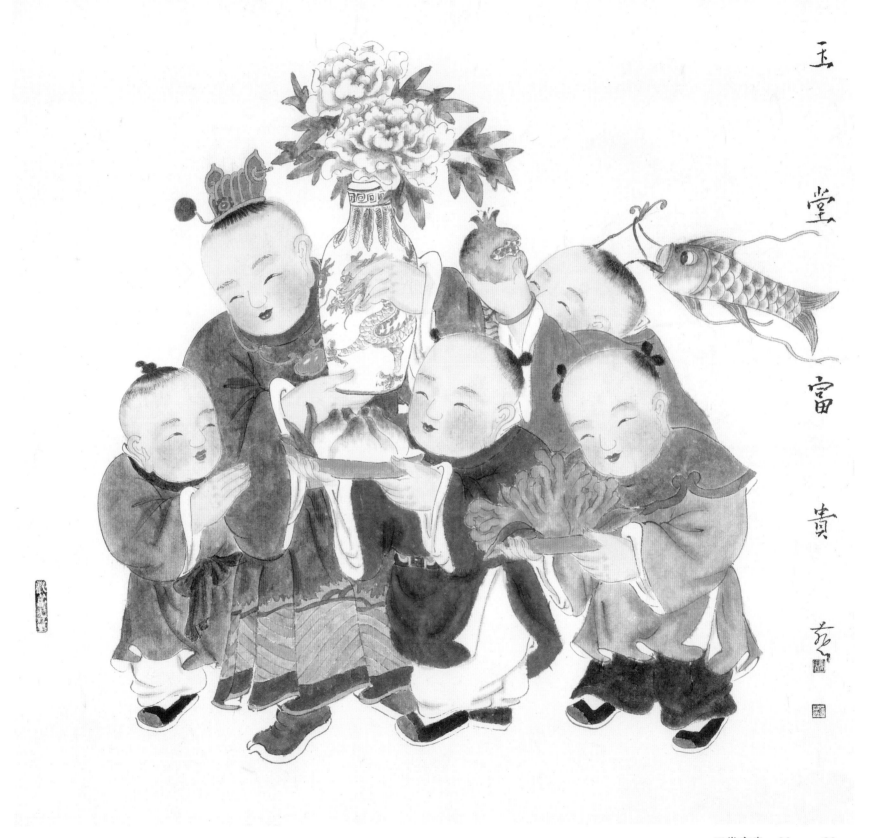

玉堂富貴

玉堂富貴　68cm×68cm

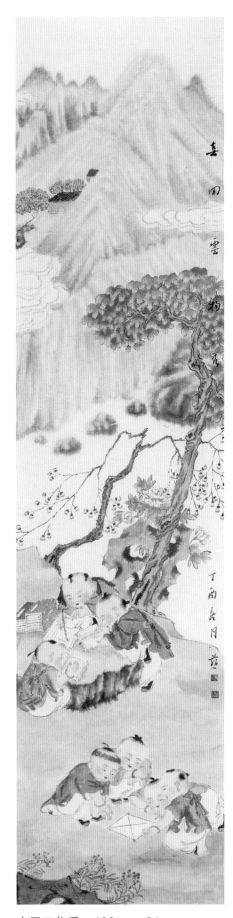

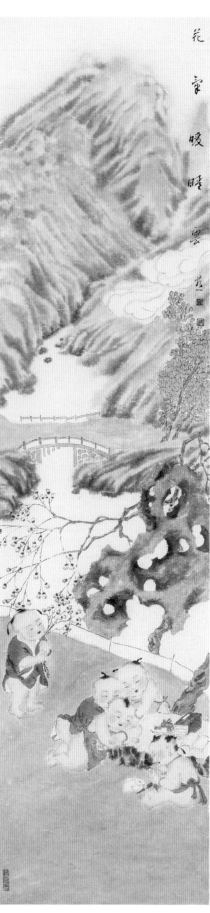

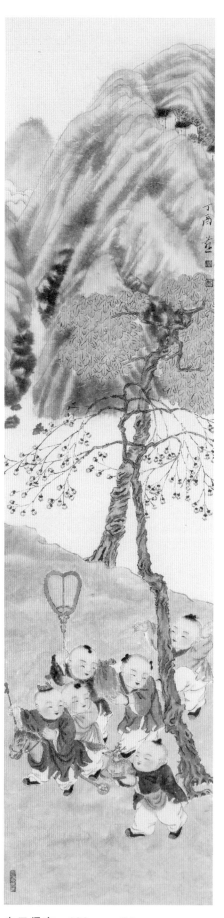

春回云物秀　136cm×34cm　　　　花气暖晴云　136cm×34cm　　　　春风得意　136cm×34cm

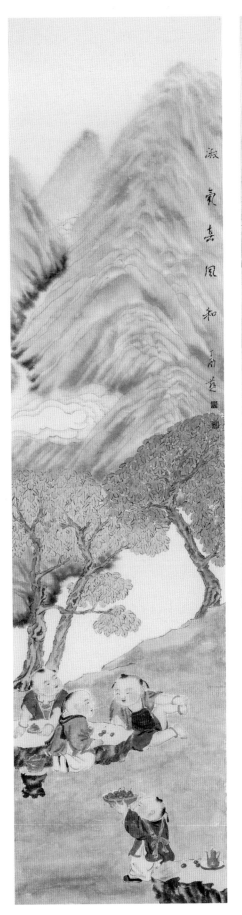

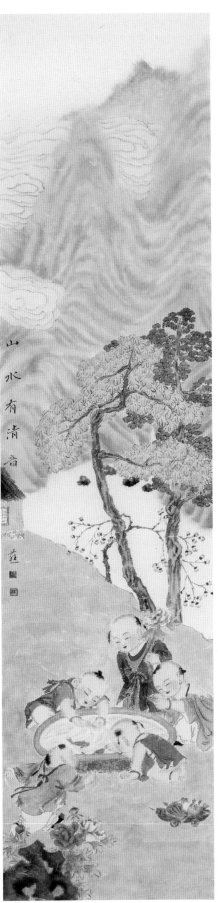

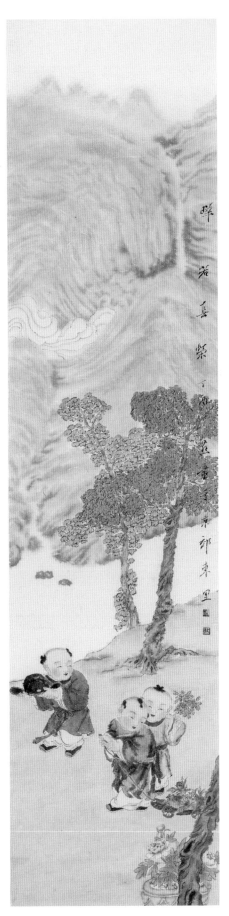

淑气春风和　136cm×34cm　　　　山水有清音　136cm×34cm　　　　晔若春荣　136cm×34cm

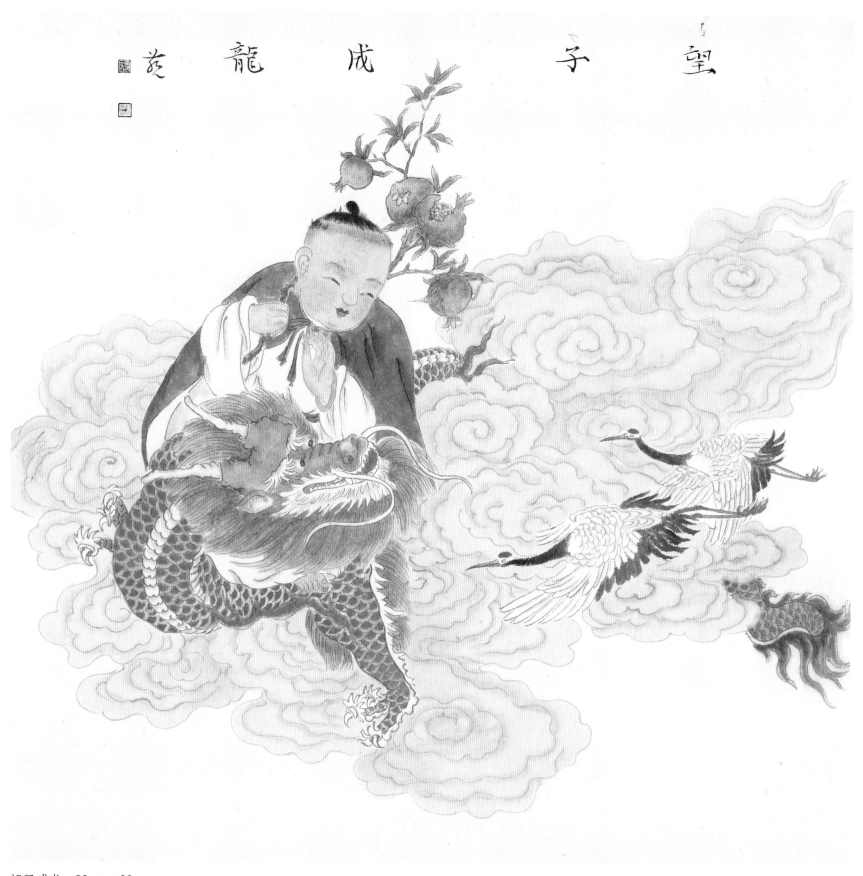

望子成龙　69cm×69cm

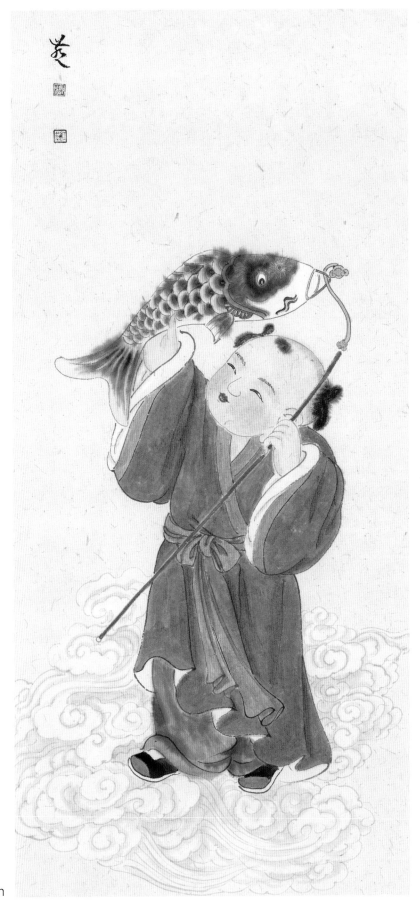

得鱼图　37cm×77cm

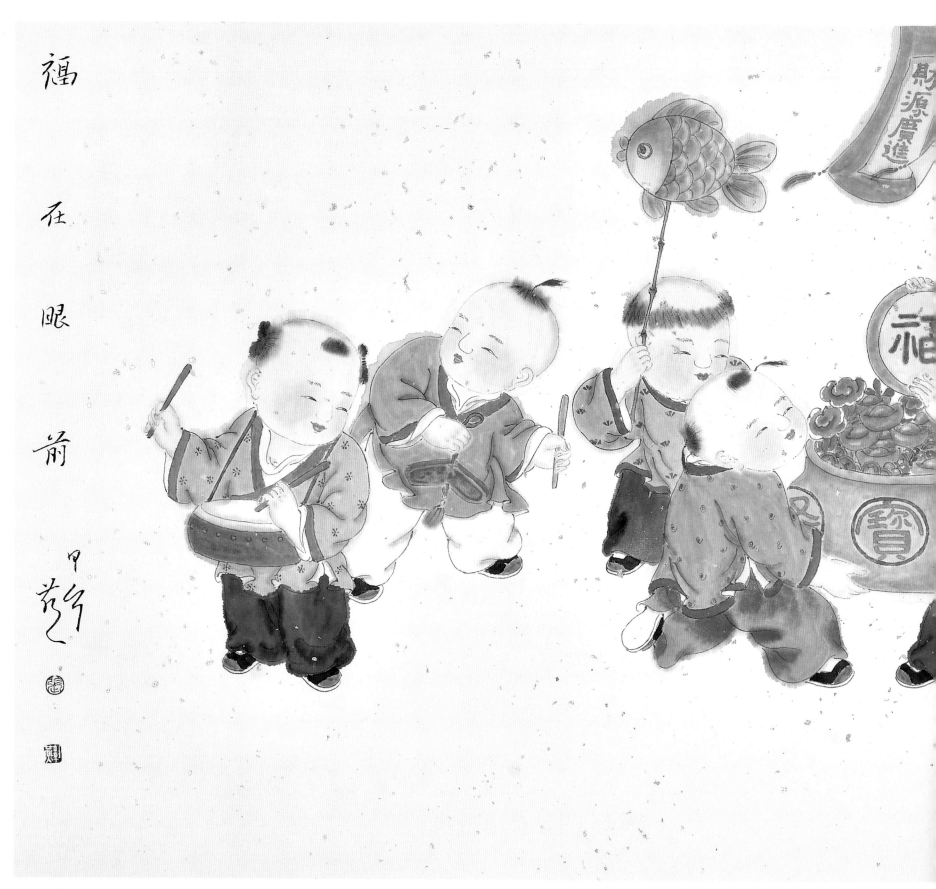

福在眼前　50cm×116cm

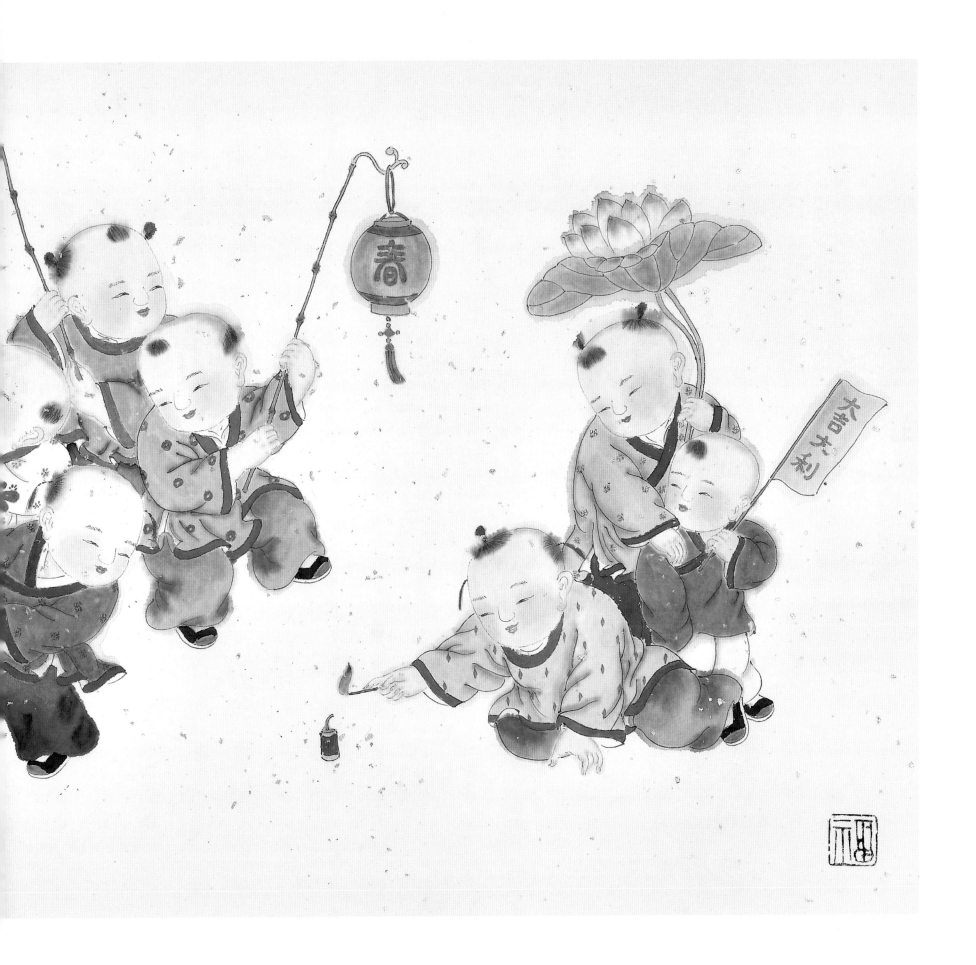

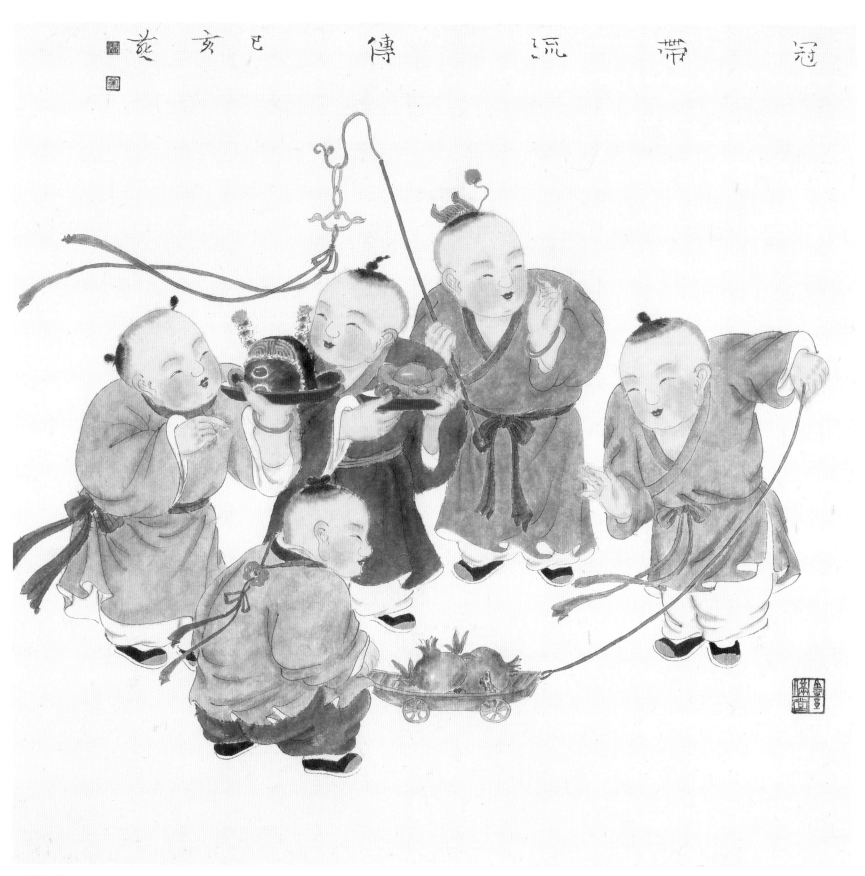

冠带流传　68cm×68cm

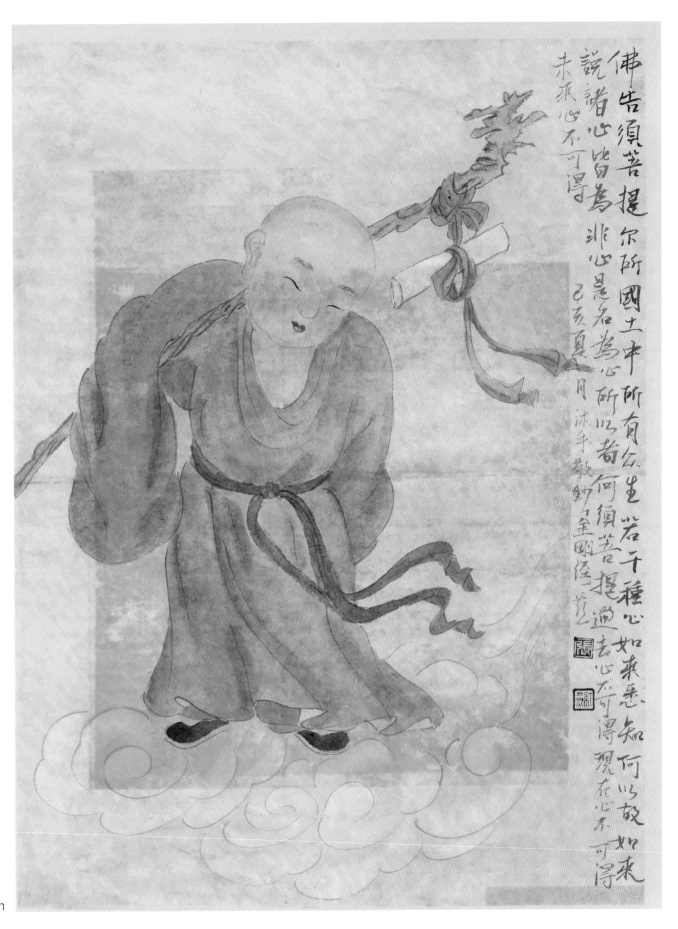

佛告須菩提爾所國土中所有眾生若干種心如來悉知何以故如來

說諸心皆為非心是名為心所以者何須菩提過去心不可得現在心不可得

未來心不可得

己亥夏月沐手敬錄金剛經 茫 👤 👤

说法图　34cm×48cm

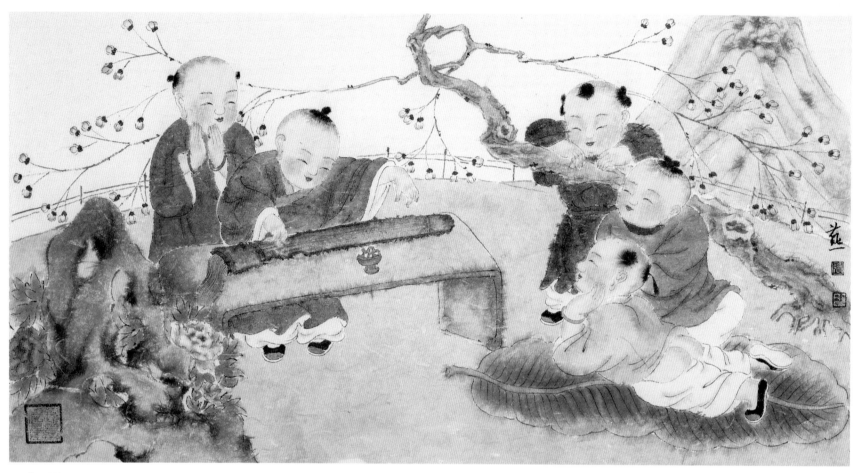

四雅·琴　34cm×68cm

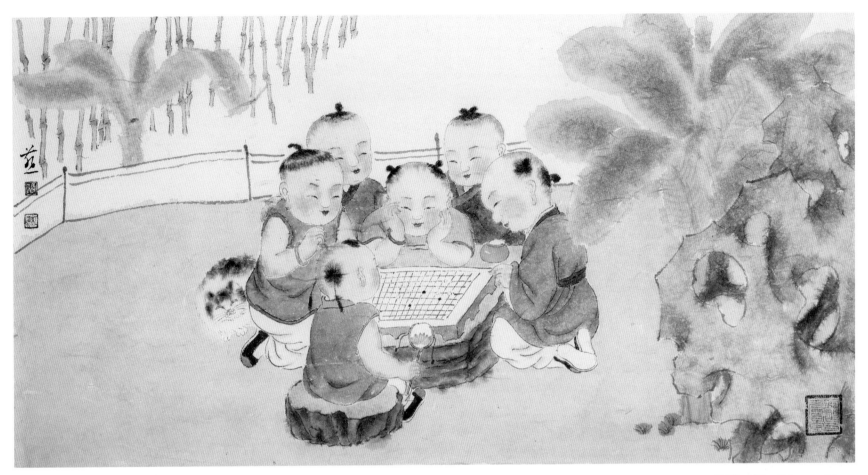

四雅·棋　34cm×68cm

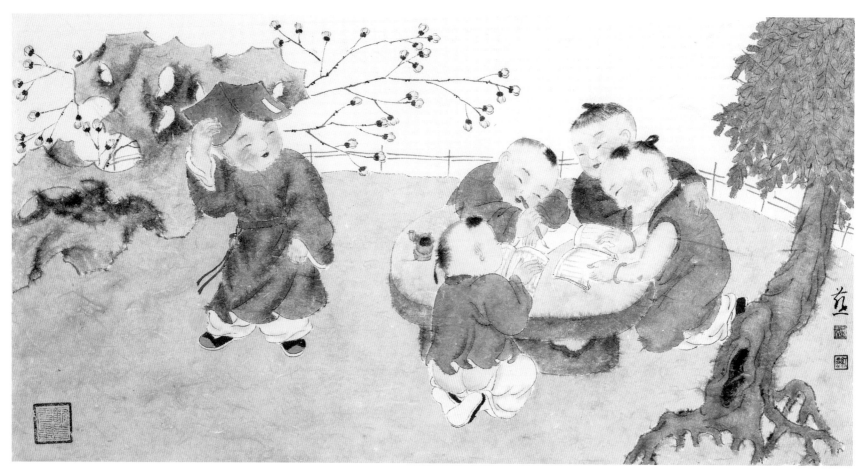

四雅·书　34cm×68cm

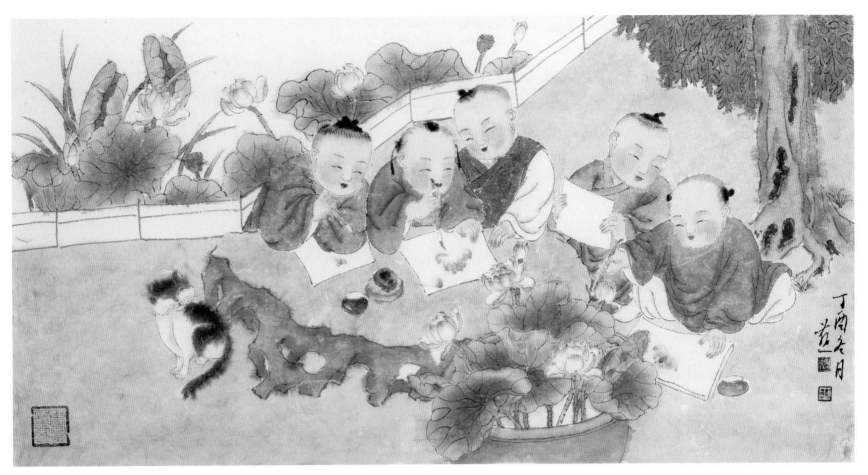

四雅·画　34cm×68cm

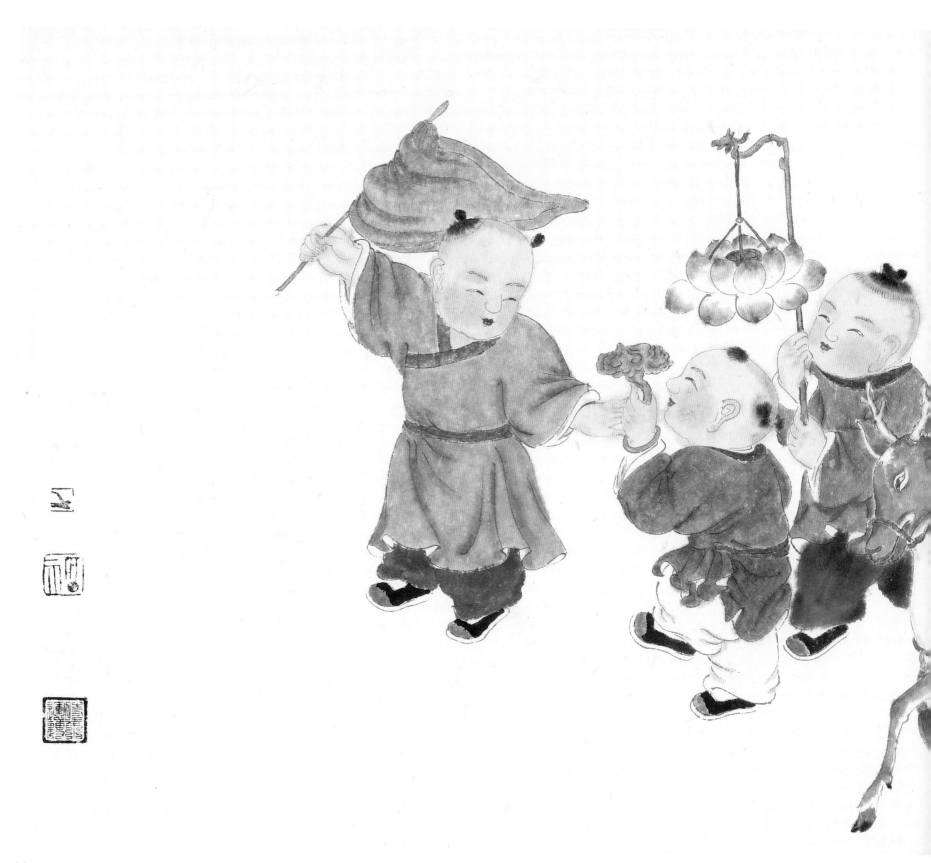

授天得禄　50cm×110cm

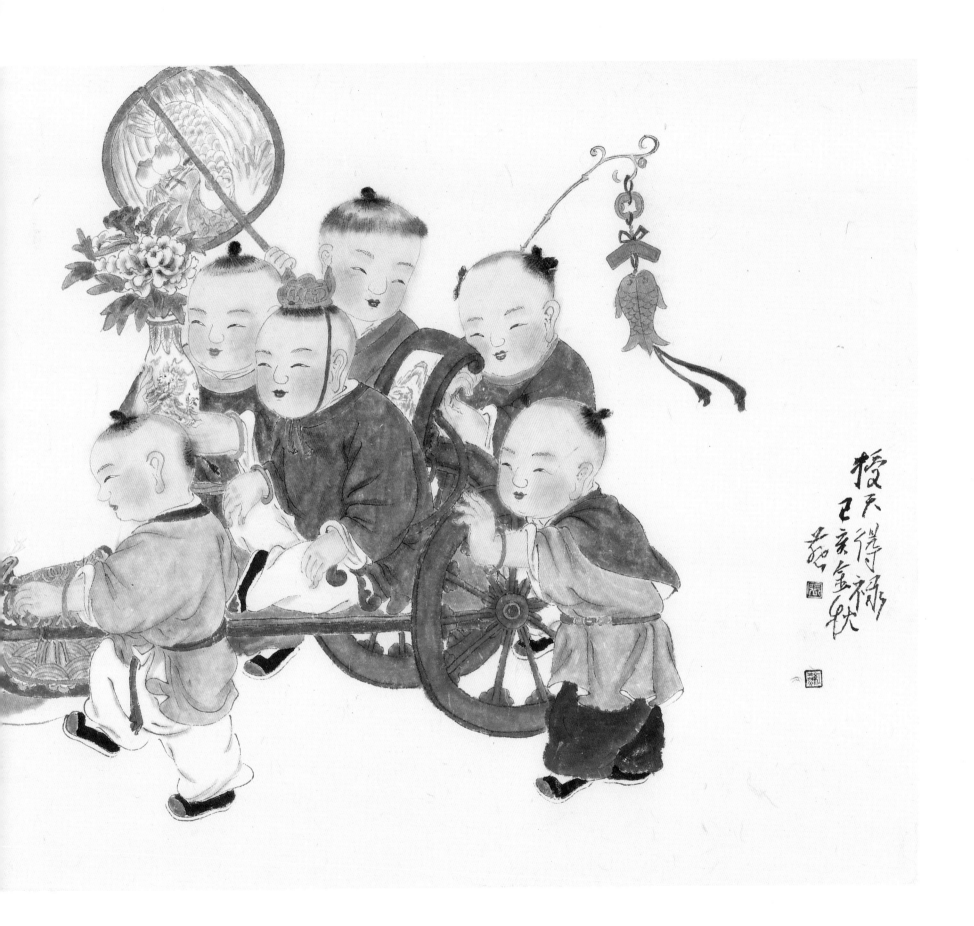

授天得禄
己新金秋
范曾

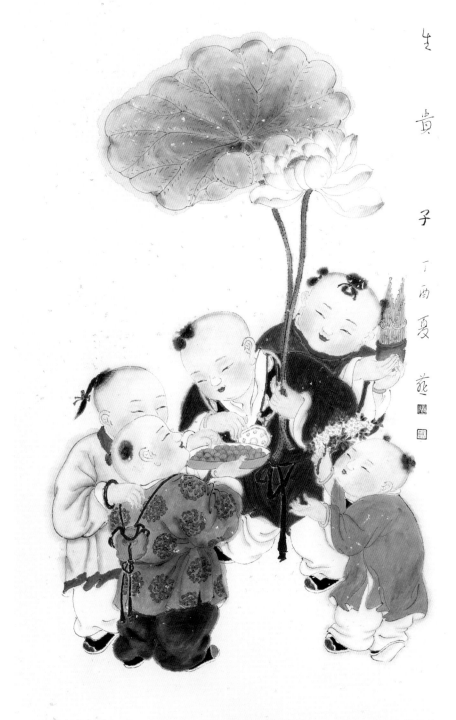

連生貴子 丁酉夏 荒

连生贵子　50cm×100cm

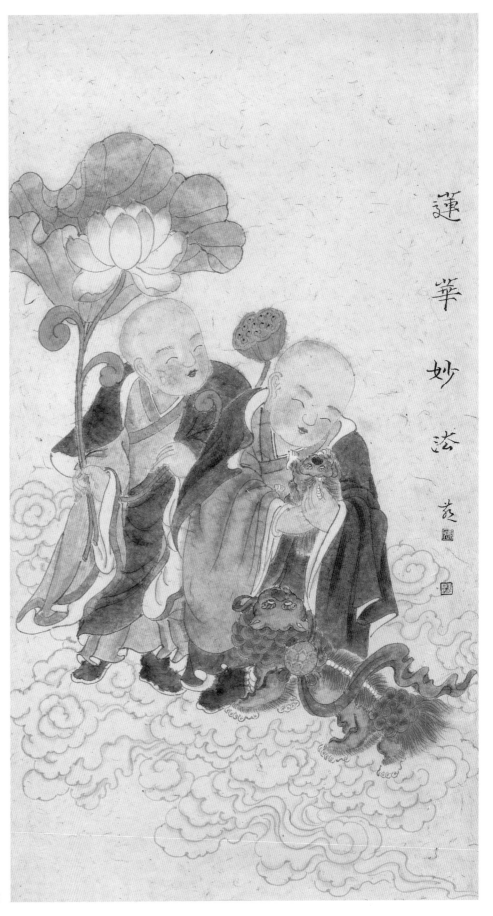

莲华妙法　44cm×80cm

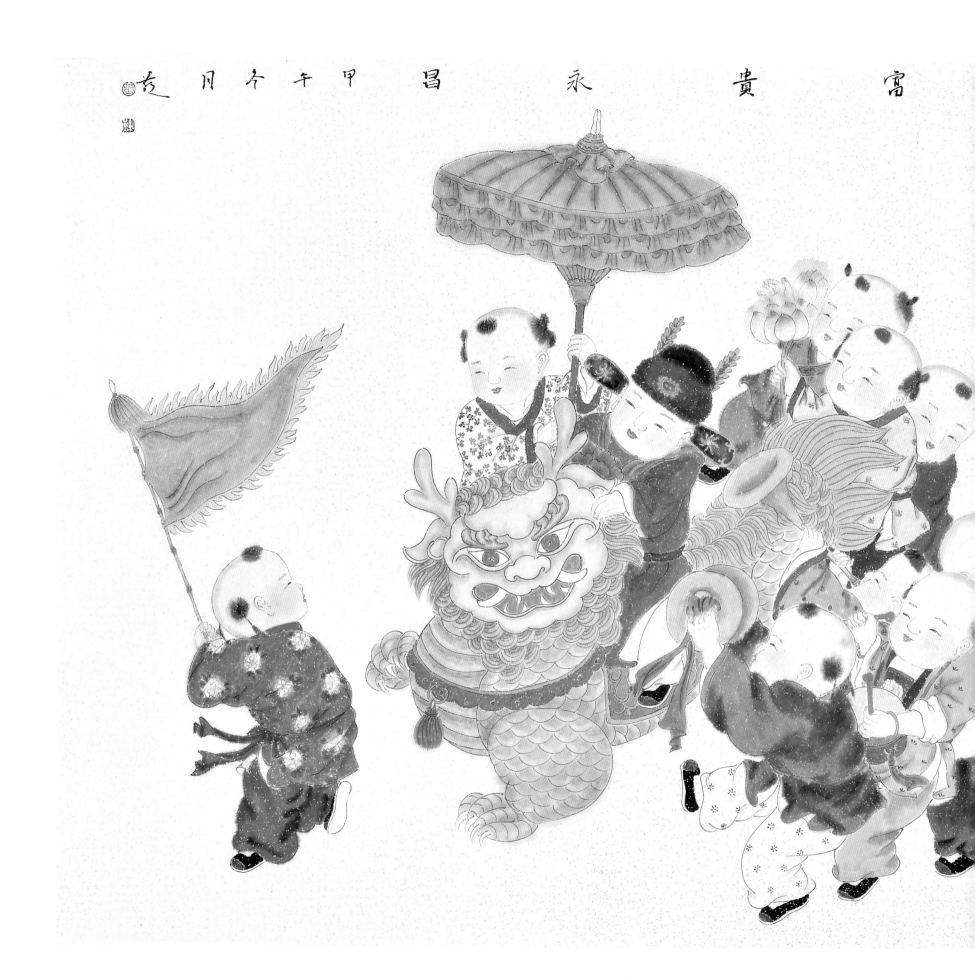

富貴永昌　甲午今日閣畫

42

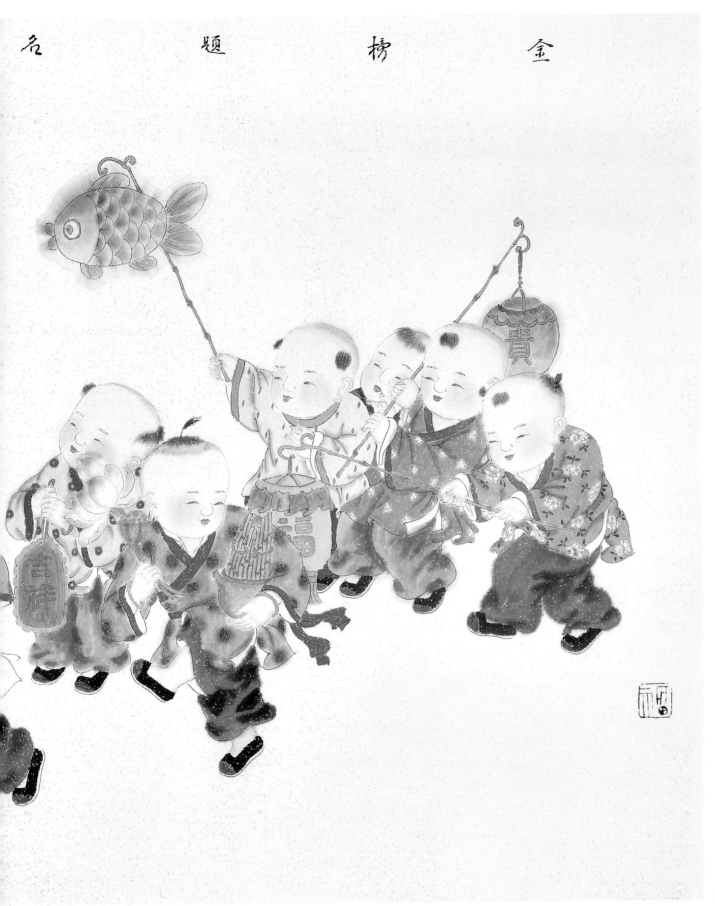

金榜题名

金榜题名富贵永昌　68cm×136cm

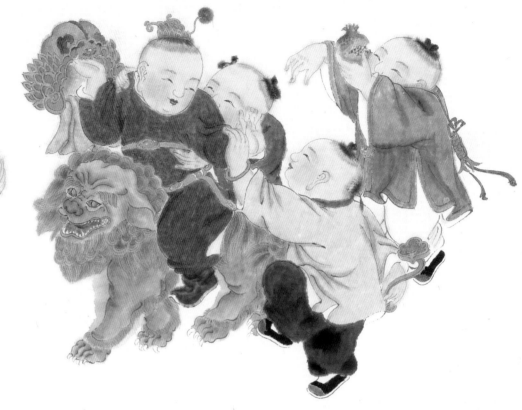

金榜题名　50cm×100cm

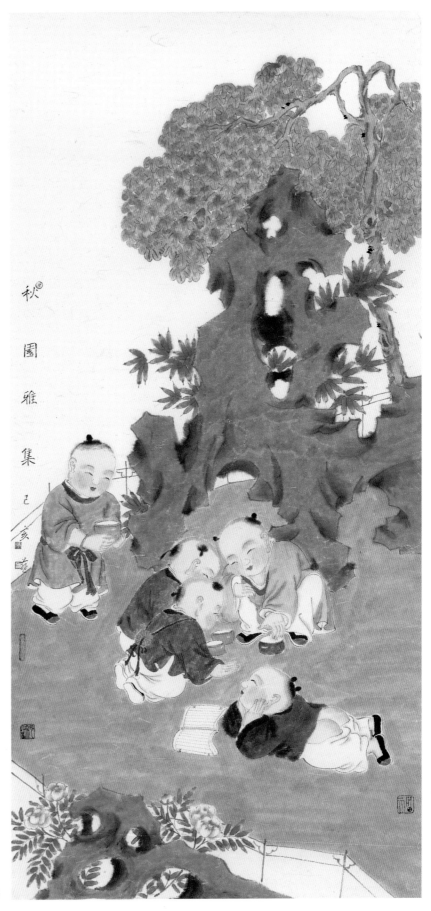

秋园雅集　69cm×138cm

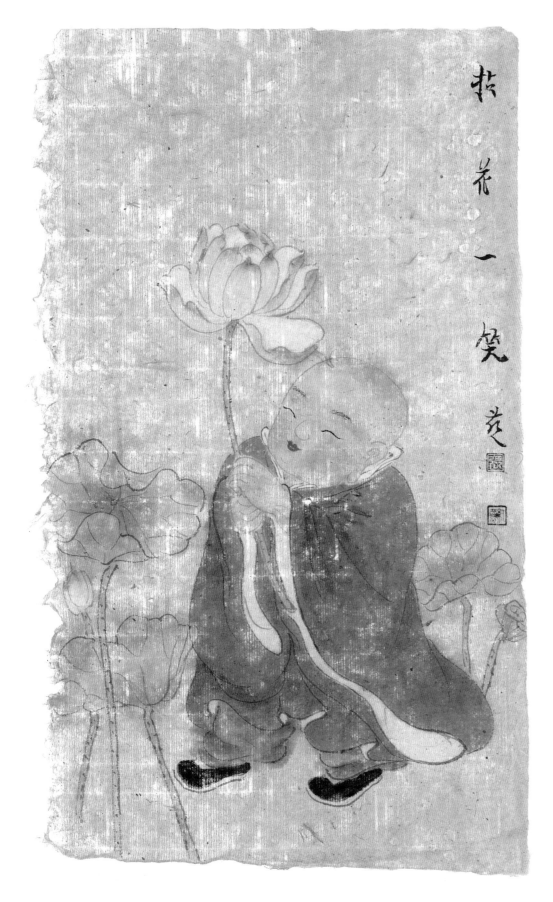

拈花一笑　28cm×48cm

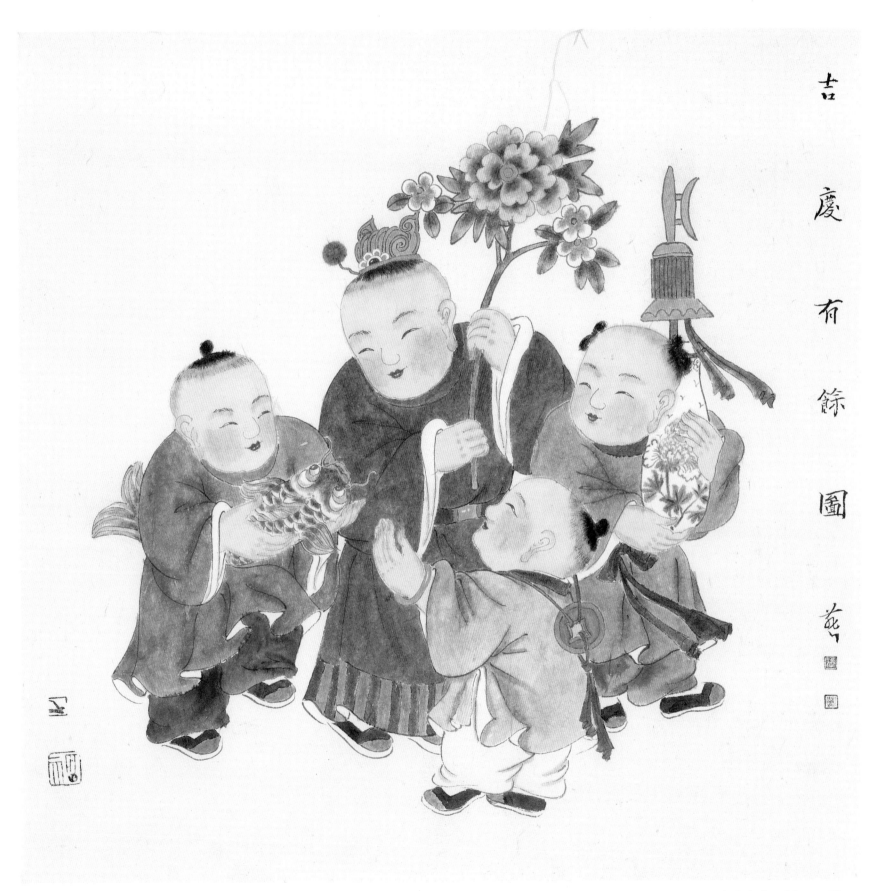

吉慶有餘圖

吉庆有余　69cm×69cm

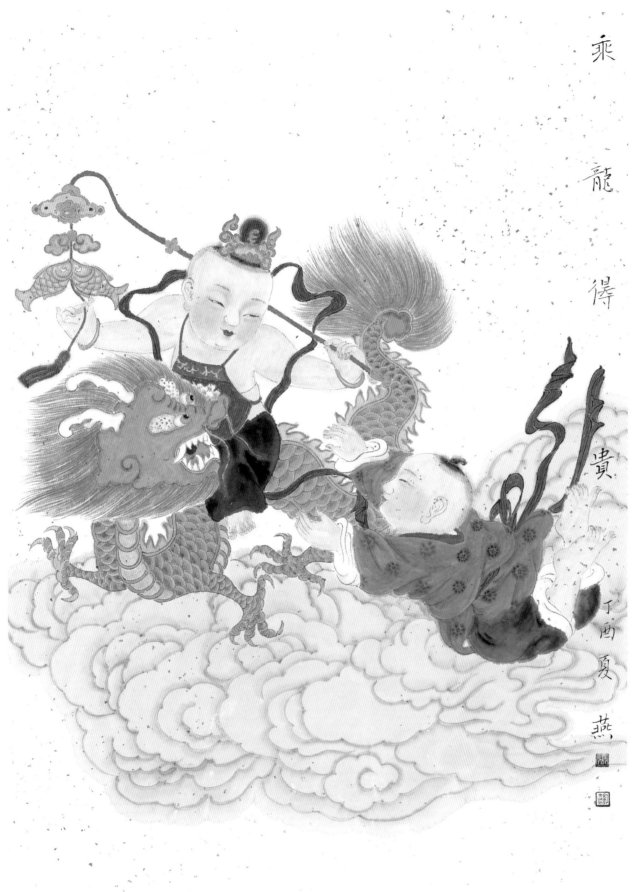

乘龍得貴

丁酉夏燕

乘龙得贵　50cm×70cm

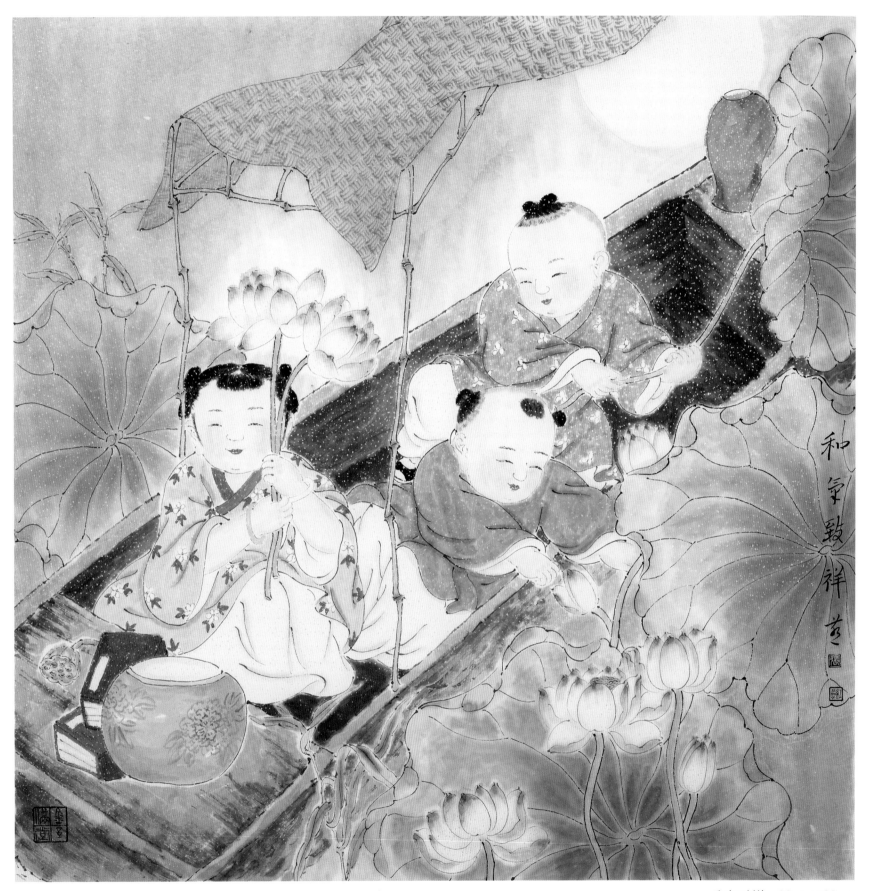

和气致祥　68cm×68cm

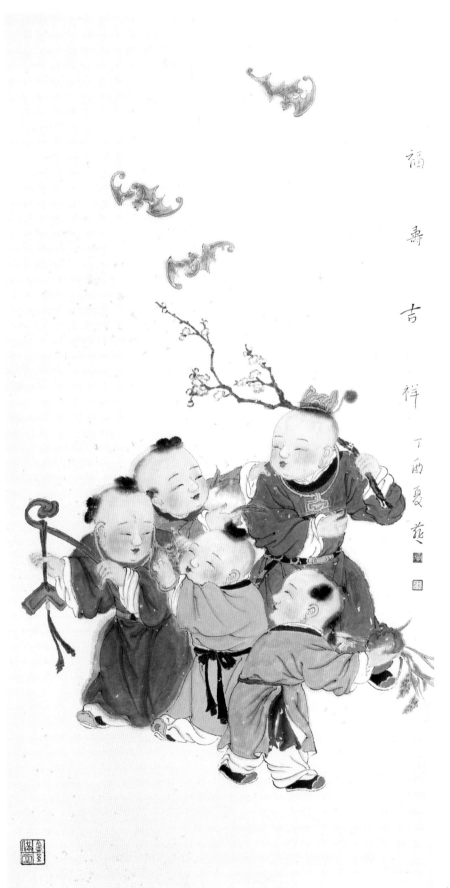

福寿吉祥　50cm×110cm

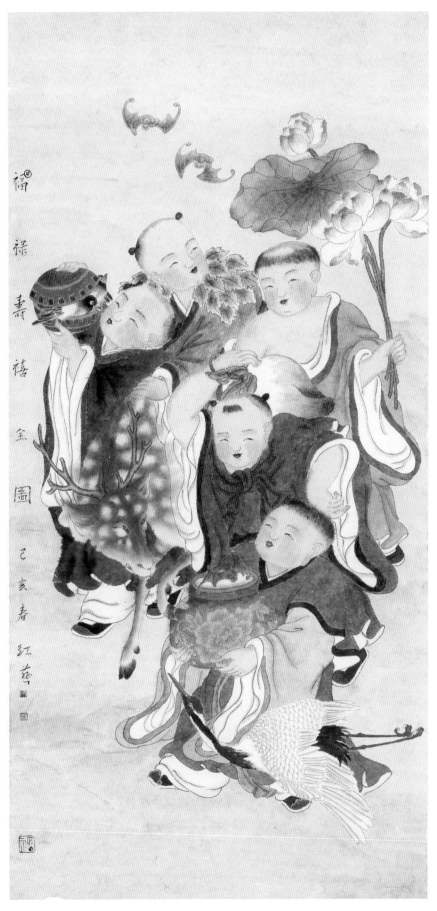

福禄寿喜全图 69cm×136cm

福寿康宁

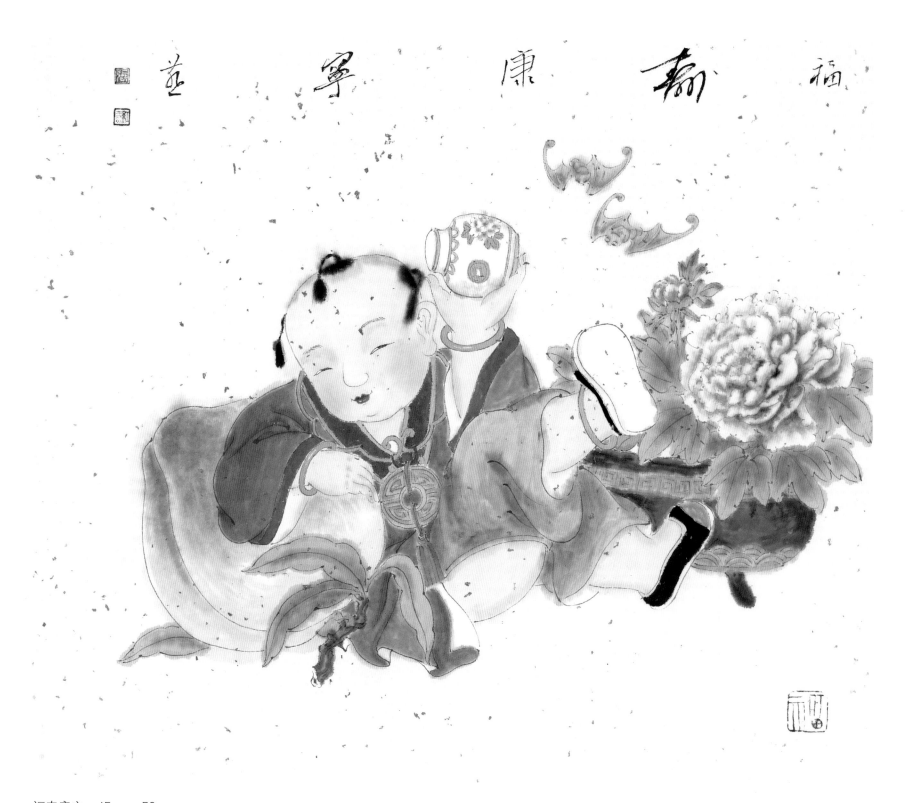

福寿康宁　45cm×50cm

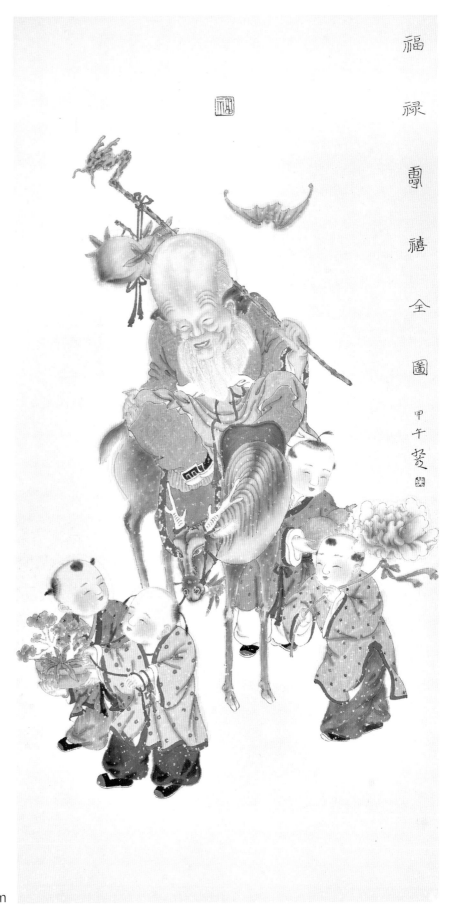

福禄寿禧全圖甲午箐

福禄寿喜　68cm×136cm

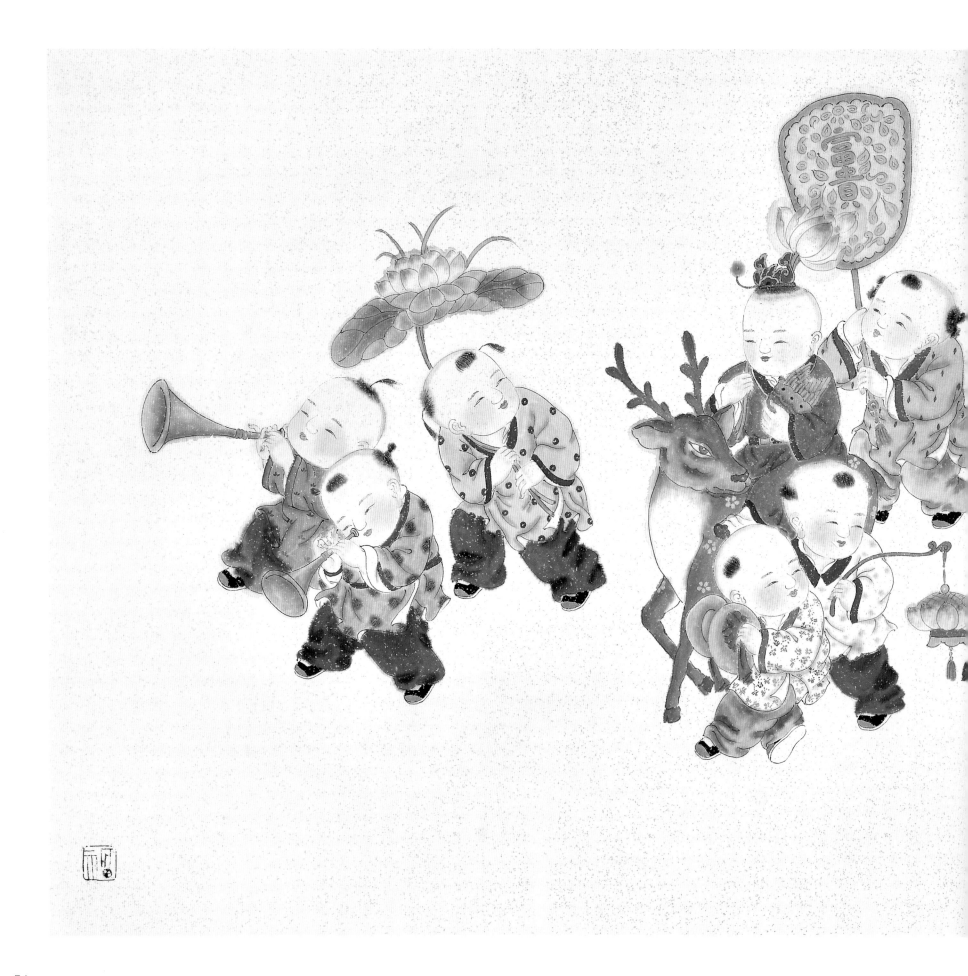

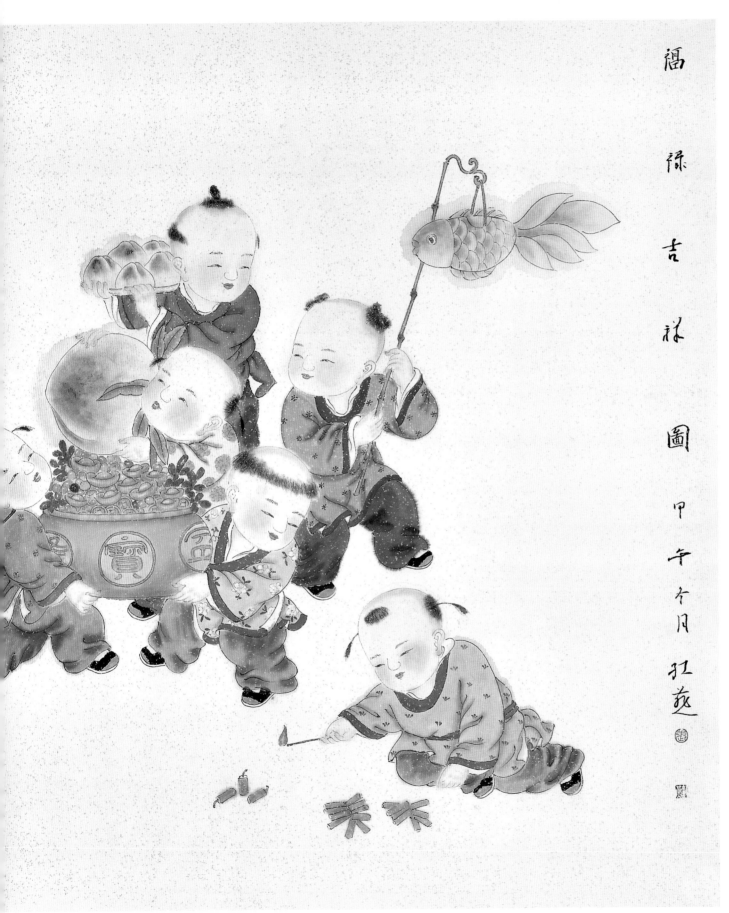

福禄吉祥　68cm×136cm

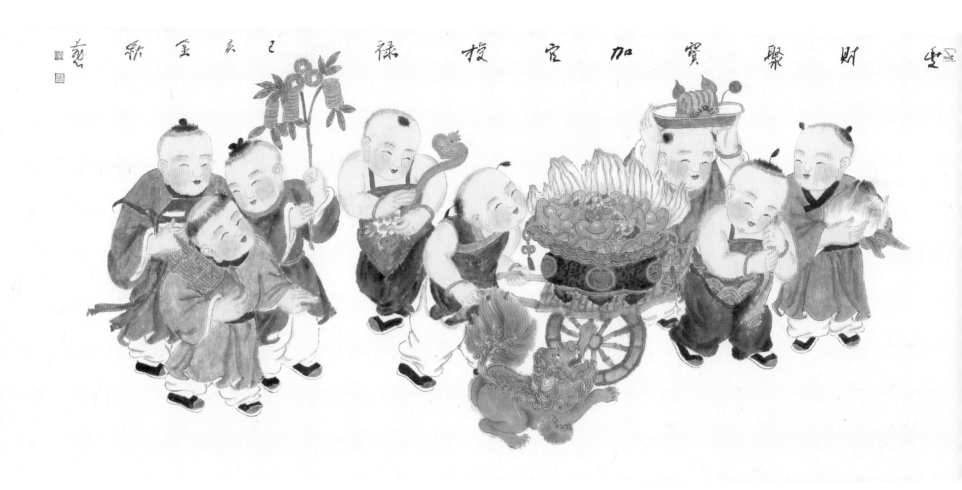

丰财聚宝　50cm×120cm

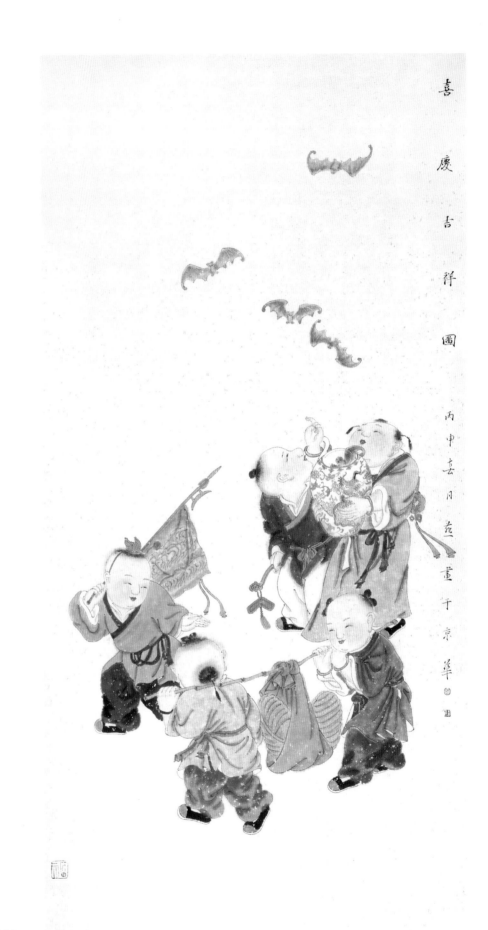

喜庆吉祥图　68cm×136cm

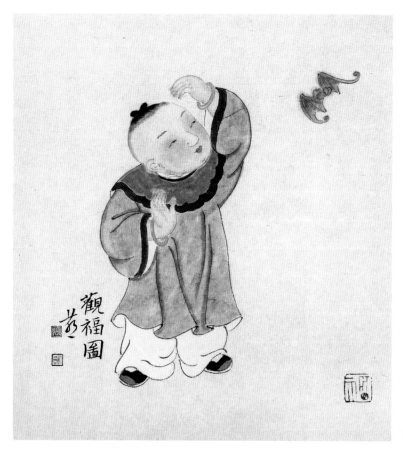

观福图 41cm×45cm

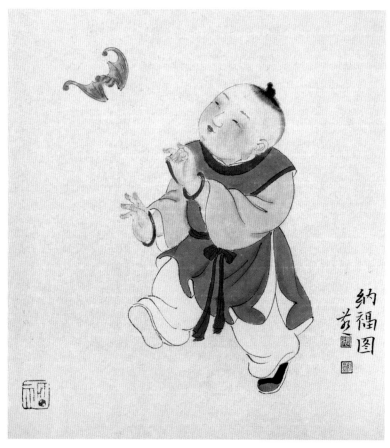

纳福图 41cm×45cm

百子纳福　自然而然

——张红燕童子系列画作赏析

百子图、童子画在宋代已经盛行，当时文人士大夫喜欢追求墨笔下、诗词中童年的欢声笑语，乐于描绘儿童生活的天真无邪、欢快无忧和丰富多彩，这与中国艺术表现的"晋人尚韵，唐人尚法，宋人尚意"发展脉络息息相关，返老还童、返朴归真是艺术家抒情达意的"元状态"追寻。

中国道家讲究"自然而然"，童真的自然就是道家的哲学高度。张红燕画笔下的童子纯真朴实、无思无虑，所表现的"中和之美"与自然是和谐统一的，"纯""真"的童子特质在其画笔下已经达到了一定的高度，正如老子主张的"复归于婴儿"的状态。当然，老子说的并非肤浅的模拟婴儿的形态，而是要求内心修养的深层哲理，是一种高境界生命状态的要求：如果心灵纯洁、寡欲无求，就能够自然、恬静，就能够与"本性"更近。从张红燕的画作中可以得到启示与智慧。

细细品味，你会发现她的作品"画如其人"，构思巧妙，用笔严谨，造型生动别致，充分展现了忘我的天真和纯净的童心，意、味悠远。她的童子画传承了中国绘画的内涵，选材生动，场景布局巧妙，表达了人们向往幸福生活的美好愿望，体现传统文化精神。

"恰如翠幌高堂上，来看红衫百子图。"

彭文斌

（作者系北京大学访问学者、广州国际艺术博览会艺术总监）

2019 年 7 月 26 日

图书在版编目（CIP）数据

百子纳福 / 张红燕著 . -- 福州 ：福建美术出版社，
2019.10
ISBN 978-7-5393-4001-2

Ⅰ．①百… Ⅱ．①张… Ⅲ．①工笔画－人物画－作品
集－中国－现代 Ⅳ．① J222.7

中国版本图书馆 CIP 数据核字（2019）第 212670 号

出 版 人：郭　武
责任编辑：李　煜
出版发行：福建美术出版社
社　　址：福州市东水路 76 号 16 层
邮　　编：350001
网　　址：http://www.fjmscbs.cn
服务热线：0591-87660915（发行部）　87533718（总编办）
经　　销：福建新华发行（集团）有限责任公司
印　　刷：福建省金盾彩色印刷有限公司
开　　本：889 毫米 ×1194 毫米　1/12
印　　张：5
版　　次：2019 年 10 月第 1 版
印　　次：2019 年 10 月第 1 次印刷
书　　号：ISBN 978-7-5393-4001-2
定　　价：48.00 元